U0110705

大展好書　好書大展
品嘗好書　冠群可期

大展好書　好書大展
品嘗好書　冠群可期

象棋輕鬆學
10

象棋升級訓練——高級篇

傅寶勝　主編

品冠文化出版社

　　這是一套供象棋愛好者自測水準、升級訓練的習題精華集。分爲初級篇、中級篇、高級篇和棋士篇，共四冊。

　　本套書突出以下特點：

　　試題編選遵照由淺入深、循序漸進的原則。題目實用、新穎，趣味盎然，由易到難，配套成龍，具有連續性，能給讀者新奇、愉悅之感。

　　注重題型和功能的多樣化。問題的提示和解析語言地道、鮮活易懂，達到激發讀者對試題思考感興趣的目的，讓讀者自然領略問題的實質、變化的必然、解題的精髓，充分感受象棋的樂趣和魅力。

　　本冊每單元均附有習題解答。解答沒有繁雜求證的過程，只簡單給出了正確答案和部分變化，更多的變化需要讀者仔細計算和揣摩。應該說，許多棋局和殺法是有規律可循的，我們只要多練多想，就可以發現並掌握其中的規律。

　　參加編寫的人員有：朱兆毅、朱玉棟、靳茂初、吳根生、毛新民、張祥、王永健。

編　者

$$\fbox{目　錄}$$

第一單元
高級戰術問題測試

　　本單元高級戰術問題的習題共有8套試卷，計80道習題。其戰術問題測試的重點為計謀攻殺。 **009**

　　計謀攻殺千姿百態，必須根據具體局勢，把握戰機，實施針對性的戰術計謀方可一擊中的。

　　習題包括了圍魏救趙與借刀殺人、以逸待勞與聲東擊西、暗度陳倉與順手牽羊、調虎離山與李代桃僵、擒賊擒王與遠交近攻、金蟬脫殼與關門捉賊、假途滅虢與反客為主、將計就計與趁火打劫這些高級戰術問題的測試，請讀者細心審視，找出取勝捷徑。

試卷1　圍魏救趙與借刀殺人問題測試

　　圍魏救趙泛指襲擊敵人後方，迫使進攻的敵人撤退回防的戰術。

　　借刀殺人是指利用第三者的力量消滅敵人，包括製造和利用敵人內部矛盾的戰術。

第1題　連棄俥炮著法紅先勝

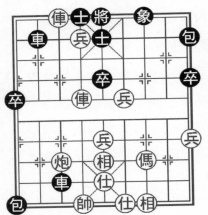

　　提示：本局選自實戰。枰面紅勢已危，但可採用圍魏救趙戰術轉危為安，直至獲勝。紅應如何行棋？

第2題　跑馬圈地著法黑先勝

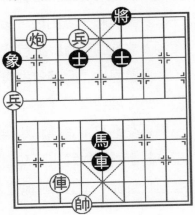

　　提示：本局選自實戰。枰面紅方多兩兵且有俥七進八的殺著。黑方如何借先行之機取得勝利呢？

第3題　殺象伏抽著法紅先勝

提示：本局雙方實力基本對等，但紅右翼空虛。目前紅方當務之急是擺脫右翼受攻局面。

第5題　百戰不殆著法紅先知

提示：本局黑方子力強大，比紅方多一車一馬，且有包6退4的殺著。但紅可採用圍魏救趙之法成和。

第4題　脅傌兌傌著法黑先勝

提示：平本局選自實戰。觀枰面，紅方傌傌正聯合捉黑方3路馬，那麼黑方應如何解救呢？

第6題　炮擊邊馬著法紅先勝

提示：本局黑車正捉紅炮，且黑方多一馬。在這種困難的情況下，紅方如何運用借刀殺人之計取勝？

第7題　堵塞象腰著法紅先勝

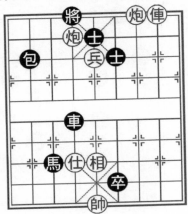

提示：本局紅方岌岌可危，但可採取借刀殺人之計取勝。

第8題　借炮成殺著法紅先勝

提示：本局雙方子力基本對等，各自劍拔弩張。請分析紅方如何利用先行之利取勝。

第9題　送佛歸殿著法紅先勝

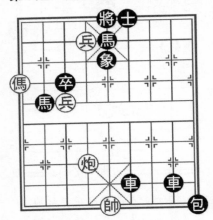

提示：本局紅方必須連殺取勝，否則無法阻擋黑方攻勢。

第10題　棄兵吸引著法紅方勝

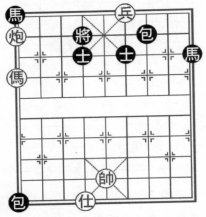

提示：本局以弱攻強，必須利用敵方矛盾方可取勝。

試卷1 解 答

第1題　連棄俥炮著法紅先勝

1. 俥七平六	士5退4	2. 炮七進七	車3退8

紅方實施圍魏救趙戰術，迫黑方3路車撤離前沿陣地。

3. 兵六進一	將5進1	4. 兵六平七	卒1進1
5. 兵四進一	車2平4	6. 俥六進三	包9平4
7. 兵四平五	卒1平2	8. 傌三進二	卒9進1
9. 傌二進三	卒2進1	10. 傌三退一	卒2平3
11. 傌一進二	卒3平4	12. 帥六平五	象7進9
13. 傌二退四	將5平6	14. 兵五進一	包4平2
15. 帥五平六	卒4平5	16. 傌四進二	將6退1
17. 兵七平六	包1退8	18. 兵五平四	包2平4
19. 兵一進一			

至此黑坐以待斃。

第2題　跑馬圈地著法黑先勝

1. ……	馬5進3

黑進馬阻俥解殺，並伏將6平5惡手。

2. 炮八退六	……

黑方實施圍魏救趙戰術，迫紅炮後防。

2. ……	馬3退2	3. 炮八進一	車5退1
4. 炮八退二	將6平5	5. 俥七平二	馬2進3
6. 炮八平七	車5進3	7. 帥六進一	士6退5
8. 帥六進一	士5退6	9. 炮七平五	馬3進1
10. 帥六退一	馬1進3	11. 炮五平三	馬3退2

12. 帥六進一　　車5退2　　黑勝。

第3題　殺象伏抽著法紅先勝

1. 俥八平七　　車7平2

黑如象5退3，紅則炮三平五抽車形成天地炮攻勢，黑難抵擋。現黑平車征援右翼，紅方解除右翼受攻的威脅。

2. 炮三平七　　包8平6　　3. 帥四平五　　象5退3

4. 炮七平五　　將5平6　　5. 炮五退三

至此黑失子失勢，終局紅勝。

第4題　脅俥兌傌著法黑先勝

1. ……　　　　車2進1　　2. 帥六退一　　包8進8

3. 仕四進五　　車2進1　　4. 帥六進一　　包8平3

圍魏救趙！此時紅方必須兌馬，否則放出黑馬，黑呈三子歸邊之勢。

5. 傌六進七　　將4平5　　6. 俥七平五　　包3退7

至此紅方帥位不安，黑方多卒且有包3平4的攻勢。黑方勝定。

第5題　百戰不殆著法紅先和

1. 俥一進五　　後馬退8　　2. 俥一平二　　馬6退7

3. 傌二進三　　車8退9

紅方進傌暗伏殺著，實施圍魏救趙之計，迫使黑方退車，從而解除紅方九宮之危。此著黑若改走車8平9繼續造殺，紅則傌三進四再俥二平三勝。

4. 傌三進四　　士4退5　　5. 兵七進一　　將4平5

黑如將4進1則紅傌四退五連殺。

6. 炮九進七　　車4退8

至此黑主力部隊已全線回防。

7. 俥四進二　　包6退9　　8. 傌二退三　　馬7進6

9. 兵七平六　　將5平4　　10. 炮九平四　　士5退6

和棋。

第6題　炮擊邊馬著法紅先勝

1. 俥七進五　　士5退4

黑如象5退3，紅傌八退六，紅速勝。

2. 俥七平六　　將5進1　　3. 炮六進五

紅借刀殺人！利用黑方2路包阻塞馬路，現打馬叫殺，精妙。

3. ……　　　　將5平6　　4. 俥六平五　　包2平3

5. 炮六平九　　包3退2　　6. 傌八退七　　包3進1

7. 炮五平八　　包9退2　　8. 傌七進五　　馬5退4

9. 傌五進七　　士6進5　　10. 俥五平三　　馬4退2

11. 傌七退五　　馬2退1　　12. 炮八進三　　士5進4

13. 俥三退一　　將6進1　　14. 傌五進四　　車5平2

15. 俥三退一　　將6退1　　16. 傌四退六

至此紅勝。

第7題　堵塞象腰著法紅先勝

1. 傌三進四　　將5平4　　2. 俥九平六　　馬2退4

黑如將4退1，俥五平六，將4退1，炮三進五，紅勝。

3. 兵六進一　　車4退5

以上著法紅方調動黑方馬車相繼堵塞象腰，紅方實施借刀殺人之計。

4. 炮三進三　　紅勝。

第8題　借炮成殺著法紅先勝

1. 炮三退一　　士5退6　　2. 炮六平四　　包2退2

紅炮六平四催殺，黑不能士6退5，否則紅炮三進一借刀殺人。黑如改走將4平5，紅則兵五進一，士6退5，炮三進一，悶殺。

　3. 兵五進一　　　車4進2　　　4. 俥二平四　　　包2平6

　5. 炮三進一

借刀殺人，紅勝。

第9題　送佛歸殿著法紅先勝

本局以弱攻強，必須利用敵方矛盾方可取勝。

　1. 兵六進一　　　將5平4　　　2. 傌九進八　　　將4進1

黑如將4平5，紅傌八退六，紅速勝。

　3. 傌八退六　　　將4進1　　　4. 兵七平六　　　馬2進4

　5. 兵六進一　　　將4退1　　　6. 兵六進一　　　將4退1

　7. 兵六進一　　　將4平5　　　8. 兵六進一

紅方借刀殺人，利用黑方象馬士阻擋將路，終使黑將被己方子力擊斃。

第10題　棄兵吸引著法紅先勝

　1. 傌九進八　　　馬1進3　　　2. 傌八退七　　　將4退1

　3. 兵四平五　　　馬3退5

紅方棄兵，將黑馬引向能被紅方利用的位置。

　4. 炮九平四　　　士4退5

由於黑馬被紅方利用作炮架，黑下士無奈。

　5. 傌七進八

借刀殺人，黑士馬自堵將路。

試卷2　以逸待勞與聲東擊西戰術問題測試

　　以逸待勞是一種積極防禦戰術。在對手情緒急躁、求勝心切而進行強攻時，我方可避其銳氣，因勢誘導，調動疲憊之敵進入我方所設陷阱，給予沉重打擊。

　　聲東擊西是指佯攻甲地，實攻乙地的戰術，其在中、殘局階段應用較廣。聲東擊西戰術會給對方造成錯覺，使其錯誤部署兵力，從而難以救援對方實際攻擊的目標。

第1題　平地驚雷著法紅先勝

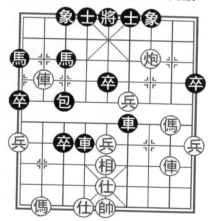

　　提示：本局紅方缺相且左傌被困，黑車已占兵營線，有吃兵瞄相之勢，久戰下去紅方不利。那麼紅方應如何行棋呢？

第2題　圖窮匕見著法紅先勝

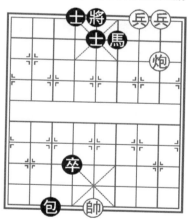

　　提示：本局黑方兵力雖強於紅方，但紅方可利用聲東擊西戰術獲勝。

第3題　佯攻右翼著法紅先勝

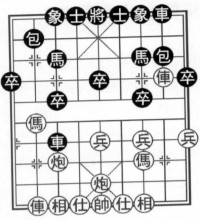

提示：本局黑包正捉紅俥，紅方將如何應對呢？

第4題　屯邊偷襲著法紅先勝

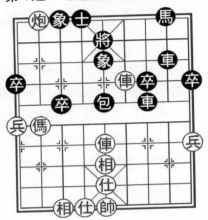

提示：本局雖雙方大致相同，但黑不安將位。紅可利用黑方弱點儘快取勝。

第5題　雙炮齊鳴著法紅先勝

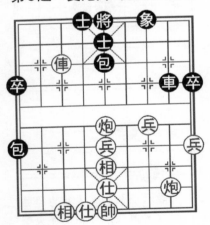

提示：本局雙方大致相同，目前黑車正捉紅二路炮。紅方該如何應對呢？

第6題　敵疲我打著法紅先勝

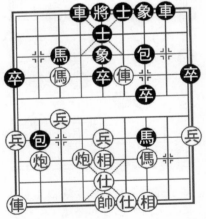

提示：本局枰面很平靜，雙方尚無有效攻勢。現輪紅方走子，紅方將如何行棋呢？

第7題　以靜制動著法黑先勝

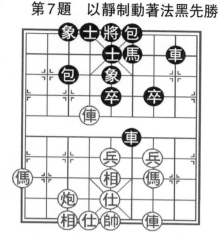

提示：本局雙方實力對等，目前紅有俥六進三和兵三進一的攻勢。現輪黑方走子。

第8題　聯霸王俥著法紅先勝

提示：本局黑方4路包可轟仕易俥，淨得一仕。紅方是棄仕還是逃仕呢？

第9題　棄俥攻象著法紅先勝

提示：本局目前雙方均勢，枰面上黑4路車正捉紅俥。現輪紅方行棋。

第10題　葉底藏花著法紅先勝

提示：本局黑方多子，但藩籬盡毀。紅可用以逸待勞之計取勝。

試卷2 解 答

第1題　平地驚雷著法紅先勝

1. 俥八進二　　……

紅聲東擊西！佯攻黑方邊馬，實則準備右移形成五子歸邊，攻擊黑方薄弱的左翼。

　1. ……　　　　馬1進2　　2. 俥八平四　　車6平2

　3. 傌二進三　　士4進5　　4. 俥二進七　　包3退1

　5. 兵四進一　　車2進4

紅方毅然棄傌，贏得時間向黑方左翼發動「閃電戰」。

　6. 俥二平三　　將5平4　　7. 炮三進一　　……

計劃下一著俥四平五造殺，紅方實施聲東擊西戰術後，黑主力已難回防。

　7. ……　　　　將4進1　　8. 俥三平四　　馬2退4

　9. 後俥平五　　……

平地驚雷！「閃電戰」令黑措手不及。

　9. ……　　　　將4平5　　10. 傌三進四　　將5進1

11. 兵四進一　　將5平6　　12. 傌四進六

紅勝。

第2題　圖窮匕見著法紅先勝

1. 炮二平七　　卒4平3　　2. 炮七平四

紅聲東擊西！先平炮攻擊黑方右翼，調開有防禦能力的黑4路卒，再平炮四路造殺。

　2. ……　　　　馬6進8

黑如馬6退8，紅則炮四平八，卒3平4，炮八平七，卒

4平3，炮七退七，馬8進7，炮七平九，紅勝。

 3. 炮四平八 卒3平4 4. 炮八平七 卒4平3

 5. 炮七退七 馬8進6 6. 炮七平九 ……

 紅還是聲東擊西，明攻黑方右翼，實則已部署攻擊黑方左翼。

 6. …… 馬6退4 7. 炮九進九 馬4退3

 8. 兵二平一 卒3平4 9. 帥五進一 卒4平3

10. 炮九退五 計劃從黑方左翼佯攻。

10. …… 馬3進4 11. 炮九平二 馬4進5

12. 炮二平五

 圖窮匕見。紅炮左右佯攻，調動黑方防守子力，現平炮鎮中，黑已阻止不了紅下一著帥五平四的殺著。紅勝。

第3題　佯攻右翼著法紅先勝

 1. 炮五平七 ……

 紅看似兌俥後攻擊黑右翼，實則計劃攻擊黑方左翼。

 1. …… 包2進8 2. 後炮進二 卒3進1

 3. 後炮進二 象3進1 4. 傌八進七 馬3退2

 5. 俥二平三 ……

 平俥攻馬才是「擊西」的目的。

 5. …… 包8進6

 紅攻擊黑7路馬，黑馬不能逃脫。黑如改走馬7退5，則俥三平五，包8平5，俥五進一，象7進5，前炮平五，紅勝定。

 6. 俥三進一 包8平2 7. 傌七進九 馬2進1

 8. 前炮平五 士4進5 9. 俥三平九 後包平4

10. 俥九平八 包2平1 11. 炮七平六 象7進5

12. 俥八平五　　紅勝定。

第4題　屯邊偷襲著法紅先勝

1. 傌八進七　　車8進2　　2. 仕五退四　……

攘外必先安內，嚴防黑車7平6兌死俥。

2. ……　　　　馬8進6　　3. 炮八退一　……

紅聲東擊西！看似攻馬，實則暗藏殺機。

3. ……　　　　車8進2　　4. 傌七進九

紅屯邊偷襲，至此，黑方發覺上一著紅退炮意圖，但已無法防守，紅勝。

第5題　雙炮齊鳴著法紅先勝

1. 炮五平八　　……

紅佯攻右翼，實則計劃進攻黑左翼，實施聲東擊西戰術。現紅雙炮齊鳴，黑只能疲於招架。

1. ……　　　　車8平2　　2. 炮二進八　　象7進9
3. 炮八平五　　包5進2　　4. 俥七平五　　包5平1
5. 俥五平八　　車2平5　　6. 俥八退一　　車5退1
7. 俥八平四

紅下伏帥五平四殺，至此紅勝。

第6題　敵疲我打著法紅先勝

1. 俥九平七　　……

紅閒庭信步，以逸待勞。既出動大子，又防止黑包2平3打傌。

1. ……　　　　車4進6

黑果然不堪寂寞，進車履險。

2. 炮八退一　　……

紅輕輕退一步炮即威脅黑車包疲憊之師，實施敵疲我打

的戰略思想。

 2. ⋯⋯ 包2平5 3. 俥三進五 車4平5

 4. 俥七進九 ⋯⋯

由於黑車冒進，擅離職守，現紅飛俥奔襲，黑已陷入倉皇應敵的尷尬境地。

 4. ⋯⋯ 馬3退2 5. 俥九進七 馬2進4

 6. 炮八平六 馬7進6 7. 俥四平三 車5進1

 8. 俥三進一 車8進6 9. 俥七平八 士5退4

 10. 後炮進七 車5平4 11. 炮六退三 紅勝。

第7題　以靜制動著法黑先勝

 1. ⋯⋯ 士5進4

黑以靜制動，以逸待勞。防止紅俥六進三騷擾，陣腳穩固後再迎戰疲憊之師。

 2. 兵三進一 車6進1 3. 炮七進二 車6進2

 4. 俥九進八 士4進5 5. 俥八進九 包3退1

 6. 俥九進八 車6平8

以上由於黑陣形穩固，紅俥長途奔襲勞而無功。現黑平車計劃邀兌紅騎河俥，分化敵軍力量。

 7. 炮七平九 後車進3 8. 炮九進六 士5退4

 9. 俥六平二 車8退4 10. 俥八退七 包3平1

 11. 俥三平二 車8平2 12. 俥七進五 包6平7

 13. 俥二進六 車2退4

此役黑方以逸待勞，以靜制動，將紅方疲憊之師分化、瓦解，最後沒有勞師動眾，而是輕而易舉地將來犯之炮消滅在自己陣中。

第8題　聯霸王俥著法紅先勝

1. 俥八進一　……

紅棄仕聯霸王俥，實施以逸待勞戰術，待黑4路包露出後，以穩固的陣形攻擊敵方失調的陣地。

1. ……　　　　包4進7　　2. 傌六進八　　……

紅進傌攻擊黑已失根的邊馬，由於紅有霸王俥，此時黑不可走後車平2。

2. ……　　　　包4退7　　3. 傌八進七　　後車進1

4. 炮五平七　　　前車平4　　5. 炮九平七

紅打死車，實施以逸待勞之計成功，終局勝。

第9題　棄傌攻象著法紅先勝

1. 俥九平六　　……

紅平俥保傌，以逸待勞。由於紅六路俥有根，此時紅六路傌仍有攻擊能力。

1. ……　　　　車6平7　　2. 炮四進六　　……

紅棄傌攻象，有膽有識，此招算度精確且兇悍。

2. ……　　　　車7進1　　3. 傌六進五　　車4進9

4. 帥五平六　　　包2平4　　5. 傌五退三　　包8進6

黑如包8平6，紅傌三進二，伏炮一平三打死車。

6. 傌三進一　　　車7平8　　7. 傌一進三　　將5平4

8. 帥六平五　　　包4進4　　9. 炮一平二

自紅棄傌攻象後，不但掠去一象，得回失子，現又打死包，至此紅多子，終局勝。

第10題　葉底藏花著法紅先勝

1. 前俥平六　　……

紅如前俥進五，則不能連殺，黑勝。

1. …… 將4平5 2. 俥七平五 ……

紅葉底藏花，設下埋伏，迎戰來犯之敵。紅如順手走俥六平五，將5平6，俥五平四，將6平5，俥七平五，車7平4，黑勝定。

2. …… 車9進4 3. 相五退三 將5平6

4. 俥六平四

紅勝。

象棋升級訓練——高級篇

026

試卷3　暗度陳倉與順手牽羊戰術問題測試

　　暗度陳倉是故意暴露自己行動方向，誘使敵軍以主力部隊防守。在敵軍集中精力防守的同時又悄悄派重兵迂迴至另一側偷襲，達到乘虛而入、出奇制勝的目的。

　　順手牽羊的中心思想是乘隙得利。這種「利」一般是「微利」，當然有時也會遇到「大利」，它是在完成主要作戰目標的過程中產生的兼得行為。

第1題　出帥惑敵著法紅先勝

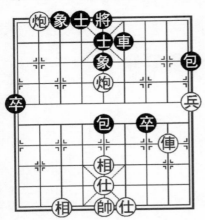

提示：本局黑方多卒。現輪紅方走子，如不採取有效措施，則將成為一盤和棋。

第2題　獻俥開道著法紅先勝

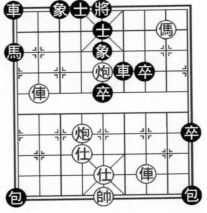

提示：本局雙方大子雖相同，但枰面上紅方俥炮分別被捉。請找出紅方最佳應對著法。

第3題　殺仕入局著法黑先勝

提示：本局開局未幾回合，雙方似乎皆無好的攻擊點。現輪黑方走子，黑方如何行棋為妙呢？

第4題　回馬金槍著法黑先勝

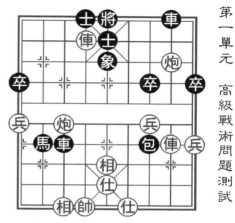

提示：枰面上紅俥正捉黑包並威脅黑車馬，那麼黑方如何應對呢？

第5題　平包攻俥著法黑先勝

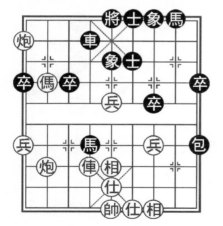

提示：枰面上雙方呈相持局面。現輪黑方走子，黑方在實力並不占優的情況下如何取勝呢？

第6題　順手牽羊著法紅先勝

提示：本局雙方子力完全對等，紅攻縱線，黑攻底線。紅可利用先行之利一舉獲勝。

第7題　兵搶花心著法紅先勝

提示：本局雙方子力大致對等，但黑失雙象。目前黑車包聯合捉紅傌，紅應如何行棋？

第8題　兩翼包抄著法紅先勝

提示：本局黑方包鎮當頭，且8路車正捉紅傌。現輪紅方走子，紅方如何行棋呢？

第9題　傌炮逞雄著法紅先勝

提示：本局係修改一例殘局而成。紅方可利用順手牽羊戰術一舉獲勝。

第10題　棄炮聯俥著法紅先勝

提示：如圖形勢，雙方子力犬牙交錯，形勢複雜。現輪紅方行棋，紅方如何找出攻擊點呢？

試卷3 解 答

第1題 出帥惑敵著法紅先勝

1. 帥五平六　　……

紅方平帥六路，此行動路線給黑方的第一反應是逃帥，減輕黑中包壓力。實則已悄悄制訂出從側翼進攻的行動方案。

　　1. ……　　　　包9平7

黑方在「明修棧道」的迷惑下，放鬆了警惕，沒有意識到偷襲之敵已悄無聲息地逼進。

2. 炮八平六　　包7退2　　　3. 炮六平三　　車6進2

4. 炮三平一　　將5平6　　　5. 俥二進六　　將6進1

6. 俥二退一　　將6退1　　　7. 炮五進二

紅勝定。

第2題 獻俥開道著法紅先勝

1. 俥三平四　　……

紅左俥被捉，現又棄右俥，實施暗度陳倉之計。

　　1. ……　　　　車6進5

黑一時無法識破紅暗度陳倉之計，只得應付「明修棧道」。如改走車6平5，紅則俥四進八，士5退6，傌二退四，將5進1，俥八進三，白馬現蹄殺。

2. 仕五進四　　……

紅揚仕佳著！既造殺，又提前化解以後黑車1平2兌俥的凶招。

2. ……　　　　車6退1　　　3. 炮六平四　　　　……

紅再棄炮造殺！將黑6路車引向易受攻擊的位置。

3. ……	車6退1	4. 俥八退二	車6退3
5. 俥八平一	車6平5		

暗度陳倉之計成功，紅俥終於迂迴至一路造殺。

6. 俥一進六	象5退7	7. 俥一平三	士5退6
8. 傌二進四	將5進1	9. 俥三退一	將5退1
10. 傌四退三	象3進5	11. 俥三平二	紅勝。

第3題　殺仕入局著法黑先勝

1. ……　　　　車8進1

黑方實施暗度陳倉之計，此時黑8路車的行動方向令紅方很難察覺。

2. 俥九平三	馬2進1	3. 炮七退一	車8平6
4. 傌四進三	包8退1		

以上黑車捉傌，紅傌踏卒，黑退包生根，表面看一切都很自然，但這只是「明修棧道」。

5. 俥三進二　　　車4進6

黑暗度陳倉！紅方被表面現象所迷惑，中了暗度陳倉之計，至此黑殺仕入局。

6. 帥五平六	車6進8	7. 帥六進一	馬1進3
8. 俥二進二	包2進6	9. 帥六進一	車6平4
10. 炮七平六	包2退1	黑勝。	

第4題　回馬金槍著法黑先勝

1. ……　　　　馬2退3

黑回馬金槍！捉炮，防止紅俥二平三的惡手。看似招法正常，實則黑已準備暗度陳倉。

2. 俥二進二	包7進3	3. 相五退三	車3進3

4. 帥六進一　　車3退4　　　5. 俥六退六　　馬3進5

此時黑馬暗度陳倉成功，紅已難應付。紅如接走俥六平二，車3進3，帥六退一，車3進1，帥六進一，馬5進3，黑勝。

第5題　平包攻俥著法黑先勝

1. ……　　　　包9平8

黑方此著看似退包驅俥防守，實則計劃暗度陳倉！伏包8進1攻俥惡手。

2. 兵五進一　　　……

紅被黑方的假象所迷惑，中計。

2. ……　　包8進1　　3. 俥六進一　　車4進5

4. 炮八平二　　車4平2

以下形成有車殺無俥，終局黑勝。

第6題　順手牽羊著法紅先勝

1. 俥六平五　　車2進9　　2. 俥五平三　　將5平6

3. 俥三平四　　將6平5　　4. 俥四平一　　……

紅借催殺之機順手牽羊吃去黑雙卒，黑已陷入寡不敵眾之境。

4. ……　　　　將5平6　　5. 俥一平四　　將6平5

6. 仕四進五　　車2退6　　7. 帥五平四　　車2平5

8. 炮五進一　　包1平2　　9. 兵一進一　　包2退5

10. 炮五進二　　象3進5　　11. 俥四平八　　車5平1

12. 俥八退二　　紅勝定。

第7題　兵搶花心著法紅先勝

1. 兵五進一　　車7進6

紅進兵造殺，令黑無暇捉俥。現黑吃相兌俥，唯此一

著，如走車7退1，則傌四進六，紅速勝。

2. 相五退三　　包8平4　　　3. 傌四進六　　……

紅順手牽羊！黑方士角即使無士，紅也走傌四進六造殺為宜。紅此招係名副其實的順手牽羊。

3. ……	包4平3	4. 傌六進八	包3退2
5. 仕五進六	卒4平5	6. 帥五進一	卒5平6
7. 傌八退七	包3進1	8. 傌七進九	卒6平5
9. 傌九退八	包3退2	10. 帥五平四	卒5平6
11. 仕六進五	卒6平7	12. 帥四退一	卒7平6
13. 相三進五	卒6平7	14. 傌八退七	包3進1
15. 傌七進五	卒7進1	16. 傌五進三	包3進1
17. 傌三進五			

至此黑已無法防守，紅勝。

第8題　兩翼包抄著法紅先勝

1. 傌二退三　　……

紅回傌捉黑6路包，吃緊時尚可咬去黑中包。

1. ……　　　　包6平9　　　2. 炮一平七　　……

黑方左翼有強子防守，現順手牽羊消滅黑3路底象，右炮左移，實施兩翼包抄！此招一出，黑立即陷入被動局面。

2. ……	馬2進3	3. 俥三進一	將6進1
4. 俥三退三	車8平6	5. 傌三進五	馬3退5
6. 俥三平二	車6進2	7. 傌七進八	馬5進3
8. 炮七退一	將6平5	9. 傌八進七	將5平4
10. 俥二平五	紅勝。		

第9題　傌炮逞雄著法紅先勝

1. 傌七進五　　士5進6　　　2. 傌五進六　　士6退5

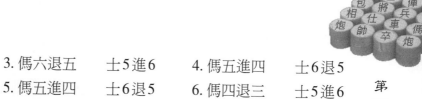

3. 傌六退五　　士5進6　　4. 傌五進四　　士6退5

5. 傌五進四　　士6退5　　6. 傌四退三　　士5進6

7. 傌三退二　　士6退5

以上紅傌利用照將之機，連續以順手牽羊之法相繼剪除黑方雙馬一士，為最後勝利掃除了障礙。

8. 兵二進一　　士5進6　　9. 兵二進一　　士6退5

10. 傌二進三　　士5進6　　11. 傌三退一　　士6退5

紅以順手牽羊之法掃除最後一道障礙。

12. 前傌進三　　士5進6　　13. 傌三退四　　士6退5

14. 傌四進五　　士5進6　　15. 傌五退六　　士6退5

16. 傌六進八　　車3進1　　17. 傌一進二　　士5進6

18. 傌二退四　　紅勝。

第10題　棄炮聯俥著法紅先勝

1. 俥八進五　　馬1進3

紅方棄傌聯俥，思路清晰，如改走炮七平四，則車6平4，紅無後續攻擊手段。

2. 俥六進一　　包4退1　　3. 俥八平六　　象3進1

4. 前俥平三

紅順手牽羊去黑包，實施兩翼包抄進攻方案。

4. ……　　馬3進5　　5. 炮八平四　　……

紅海底撈月！解殺反捉，精妙。

5. ……　　車6平5　　6. 俥三平二　　馬5進3

7. 俥二退三　　馬3退4　　8. 俥六退六　　車5進2

9. 帥五平六

至此黑失子失勢，紅勝定。

試卷4 調虎離山與李代桃僵戰術問題測試

調虎離山是採用強迫或利誘的手段，將敵方具備攻防能力的子力調離戰略要地，以有利於我方攻守的謀略。

李代桃僵的中心思想是「兩利相權從其重，兩害相衡趨其輕」。當戰局發展到必然會有損失時，那麼就應該接受局部損失以換取全局利益。在象戰中如遇到必須犧牲子力時，應選擇對局勢發展作用較小的犧牲，以保留攻殺能力較強的子力。

第1題 傌踏中士著法紅先勝

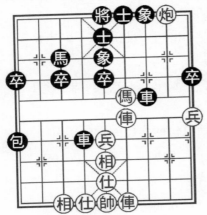

提示：本局雙方大子對等，但黑多雙卒，久戰下去紅方不利。當前紅方應如何行棋呢？

第2題 捉包欺車著法紅先勝

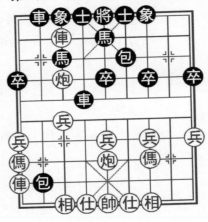

提示：枰面上紅七路俥面臨絕境，那麼紅方該如何處理呢？

第3題　以象為餌著法紅先負

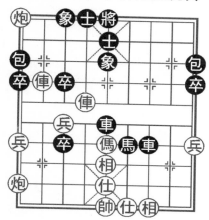

提示：本局黑方多卒，且中車正捉紅俥，優勢明顯，但如何取勝呢？

第4題　兌俥取勢著法紅先勝

提示：本局紅方少子，且仕相不全。缺仕怕雙車，紅方應如何行棋呢？

第5題　棄兵引車著法紅先勝

提示：本局雙方大子相同，但紅七路兵已臨黑方九宮。紅方如何對黑方發動攻擊呢？

第6題　避重就輕著法黑先勝

提示：枰面上黑方必丟一馬。現輪黑方行棋，那麼該棄哪一隻馬呢？

第7題　棄俥成殺著法紅先勝

提示：觀枰面，紅方要丟子，那麼應該犧牲哪個子呢？

第8題　棄俥保傌著法紅先勝

提示：此時枰面上黑3路車正捉紅傌，且黑車雙包又在紅右翼作殺。紅方該如何應對呢？

第9題　棄炮解殺著法紅先勝

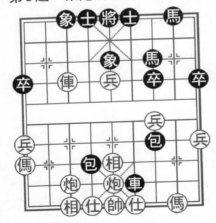

提示：本局紅方面臨黑方的悶殺，棄子已在所難免，那麼怎樣棄子呢？

第10題　棄俥咬包著法紅先勝

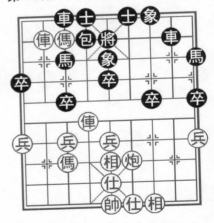

提示：此時枰面紅方要丟子，那麼紅方應如何處理呢？

試卷4 解答

第1題 傌踏中士著法紅先勝

　　1. 炮二退六　　　車4平5

　　黑4路車扼守紅傌去路，紅退炮打車實施調虎離山之計。黑如逃車則丟包，如改走車7進2，紅則前俥平二，黑丟車。

　　2. 傌四進六　　　包1退2

　　黑如車7平4或車5平4，紅均傌六進五，勝。

　　3. 傌六進五　　　包1平6　　　4. 傌五退七　　　車5平8

　　5. 前俥進一　　　車7平6　　　6. 俥四進五

紅勝。

第2題 捉包欺車著法紅先勝

　　1. 傌九進七　　　……

　　紅既然俥已陷入絕境，必要時可一俥換雙。

　　1. ……　　　　　包2進1　　　2. 俥九平八　　　……

　　調虎離山！此招一出，不但紅七路俥被解脫，而且紅方尚有攻勢。

　　2. ……　　　　　車4進5　　　3. 帥五進一　　　車2進8

　　4. 傌七退八　　　車4退6　　　5. 兵七進一　　　象3進5

　　6. 炮七平五　　　馬3進5　　　7. 兵七進一　　　車4進1

　　紅方又一記「調虎離山」。

　　8. 炮五進四　　　包6退1　　　9. 俥七進一　　　包6平8

　　10. 傌八進七　　　車4進3　　　11. 傌七進八　　　包8進2

　　12. 炮五退二　　　卒7進1　　　13. 傌八進六　　　包8平5

14. 傌六進七　　車4退6　　15. 兵七平六

紅下一著兵六進一，捉包欺車，蚯蚓降龍，紅勝。

第3題　以象為餌著法紅先負

　1. 俥六進三　　包1平2　　2. 俥八平七　　包9退1

黑調虎離山，紅方攻勢瓦解。

　3. 俥六退二　　車5進1　　4. 兵七進一　　卒3進1

　5. 兵七平八　　車5平2　　6. 俥七進一　　車2進2

　7. 相五退七　　包9進1

紅七路俥正捉雙，黑升包又是一記「調虎離山」，引誘紅俥吃象，把它引離防守陣地。

　8. 俥七平五　　馬6進7　　9. 帥五平六　　包2平4

紅勝。

第4題　兌俥取勢著法紅先勝

　1. 兵四平五　　車4平6

紅平兵要殺，逼兌黑4路惡車，此乃調虎離山之妙計。

　2. 俥四退三　　馬3退5　　3. 俥四平五　　車9平5

　4. 相三進五　　車5退1　　5. 俥六平四　　士4進5

紅再次平俥要殺，黑上士無奈，由於黑4路車被逼兌，現另外一隻車無暇守護將門。

　6. 傌六進七　　將5平4　　7. 俥四平六　　士5進4

　8. 俥六進三　　紅勝。

第5題　棄兵引車著法紅先勝

　1. 兵七平六　　車4退5

紅平兵造殺，引離黑4路車退出紅兵林線，以便退八路俥捉包，此乃實施調虎離山之計。

　2. 俥八退六　　包7平1

黑包已無路可逃，如改走馬7進8，紅仍然可走俥八平三伏殺。

3. 俥八平九	車4平2	4. 炮八平六	卒5進1
5. 俥四平三	車2進1	6. 俥三進一	士5退6
7. 俥九進一	車2平5	8. 相五退三	卒5進1
9. 俥九平六	士4進5	10. 傌三進五	馬7退9
11. 俥三退四	車5進4	12. 俥三平七	士5退4
13. 俥七進四	至此黑已無法防守，紅勝。		

第6題　避重就輕著法黑先勝

1. …… 　　　馬3進2

「兩害相衡趨其輕」，黑躍出3路馬可以抗衡紅方兌車，棄7路馬實乃李代桃僵。

2. 炮八平三	將5平4	3. 俥五退一	車8平5
4. 傌三退四	馬2進4		

黑3路馬躍出取得主動，現已奔赴前沿陣地。

5. 傌四進六	車5退2	6. 傌六進七	將4平5
7. 炮五平四	馬4進3	至此黑勝。	

第7題　棄俥成殺著法紅先勝

1. 俥二平六 　　　……

紅如炮五平六，馬4進2，俥七平六，士5進4，俥二平七，車7進8，仕六進五，車6平3，黑勝。紅現棄二路俥，保留七路俥的攻勢，實施李代桃僵之計。

1. …… 　　　馬4退2

黑如包4進2去俥，則俥七進二，士5退4，傌八退七，絕殺。

2. 俥六進二	士5進4	3. 俥七平八	車7進8

4. 仕六進五　　士6進5　　5. 俥八平七

以下應是將5平6，俥七進二，將6進1，俥七平二，士5退4，俥二退一，將6進1，炮九退二，士4退5，傌八退七，士5進4，傌七進六，士4退5，俥二退一，紅勝。

第8題　棄俥保傌著法紅先勝

1. 俥八平三　　……

目前雖然黑3路車正捉紅馬，但這只是次要問題。為解右翼黑方殺勢，紅棄俥砍包是唯一選擇。在此種形勢下，棄俥保住尚有進攻能力的紅九路傌也是李代桃僵。

1. ……　　　　車8平7　　2. 炮八平五　　將5平4

3. 俥四平六　　將4平5　　4. 傌九退八　　……

紅方棄俥保傌已見成效。

4. ……　　　　車3退1　　5. 兵七進一　　車7進1

6. 帥四進一　　包9平4　　7. 仕六退五

至此，紅仕捉包，且伏後炮平七打死車的手段，紅勝定。

第9題　棄炮解殺著法紅先勝

1. 炮七進八！……　　面臨黑方的悶殺，紅只有炮七進八或炮五平六兩種選擇，如傌二進三則包4平7，掃雪填井。現炮擊黑方底象正著，如誤走炮五平六，黑則車6平4，優勢。此舉乃李代桃僵之計。

1. ……　　　　象5退3　　2. 炮五平七　　車6平8

3. 仕六進五　　車8進1　　4. 炮七進八　　將5進1

5. 傌九進七　　……

紅如俥七進二，包4退6，帥五平六，包7平4，黑方多子優勢。紅再如仕五進六，將5平6，黑方可以整修。

5. ……　　　　　車8退5

紅飛出邊俥投入戰鬥，黑車回防勢在必行。

6. 仕五進六　　　將5平6　　　7. 兵五進一　　　車8平6

8. 炮七退一　　　包7平8　　　9. 仕四進五　　　包8退4

10. 俥七進六

至此黑無法阻止紅下一著炮七平八的攻勢，紅勝。

第10題　棄俥咬包著法紅先勝

1. 俥六進四　　　……

紅實施李代桃僵之計，在需要犧牲子力時，宜保留具有攻擊能力的子力而選擇犧牲暫時尚不具攻擊性的子力，以換取全局優勢。

1. ……　　　　　將5平4　　　2. 炮四進五　　　……

這是首著棄俥的後續手段，現黑如逃馬，紅則俥七退八殺。紅弈出李代桃僵的典範。

2. ……　　　　　車3平1　　　3. 炮四平七　　　士4進5

4. 炮七退一　　　……

紅如炮七平一去馬，雖多子，但是貽誤戰機。

4. ……　　　　　車8進4　　　5. 兵七進一　　　……

紅投鞭斷流，阻止黑8路車征援右翼。

5. ……　　　　　車1進2　　　6. 前俥退八　　　將4退1

7. 炮七平六

以下應是將4平5，俥八進七，將5平4，俥八進一，將4進1，俥七退九，紅勝定。

試卷5 擒賊擒王與遠交近攻戰術問題測試

在象戰中，擒賊擒王是指以攻擊對方將（帥）為目的，局部利益應服從全局利益。必要時應犧牲局部利益，出奇兵摧毀對方將（帥）府，以達到儘快獲勝的目的。

遠交近攻是指分化敵軍，各個擊破。「近攻」的意思是先消滅已被我控制的子力或容易得手的子力。遠交近攻是本著先易後難，先寡後眾的原則，逐步削弱敵方防守力量，在最後條件成熟時再打攻堅戰。

第1題　直搗黃龍著法紅先勝

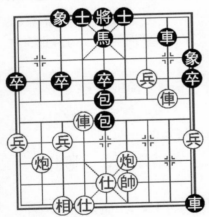

提示：本局紅方少子，且局勢緊張。現輪紅方行棋，紅方走哪步棋為宜呢？

第2題　進俥強攻著法紅先勝

提示：如圖形勢，紅方少子，且黑4路車正捉雙子。現輪紅方走子，紅方如何行棋呢？

第3題　獻馬棄車著法黑先勝

提示：枰面上紅多兵少相，雙方子力基本對等。現黑方如何利用先行之利破城？

第4題　咬包連殺著法紅先勝

提示：本局紅炮被捉，黑邊包瞄中兵。現輪紅方走子，紅如何應對呢？

第5題　進傌窺槽著法紅先勝

提示：如圖形勢，黑車正捉紅傌。紅方該如何行棋呢？

第6題　各個擊破著法黑先勝

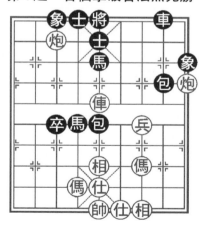

提示：本局雙方子力基本對等，現紅傌與黑中馬分別捉對方的包（炮）。現輪黑方行棋，黑應如何應對呢？

第7題　妙殲黑包著法紅先勝

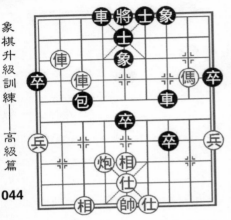

提示：觀枰面，黑方少馬但多卒，雙方子力也基本相當。現紅方先行，可利用遠交近攻之計取勝。

第9題　兌俥解圍著法紅先勝

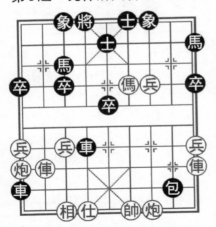

提示：本局紅方藩籬被毀。面對黑方包8進1的凶招，紅應如何處理？

第8題　傌踹雙雄著法紅先勝

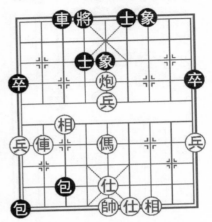

提示：本局紅方多一中兵，已呈優勢。現輪紅方走子，紅方將如何把優勢化成勝勢呢？

第10題　攻炮擴勢著法黑先勝

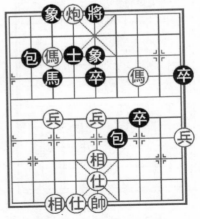

提示：本局雙方大子雖基本相對，但紅炮位不好。黑如何抓住紅這一弱點取勝呢？

試卷5 解 答

第1題 直搗黃龍著法紅先勝

1. 炮八進七 ……

紅方在少子的情況下又面臨丟俥的危險，此時如走俥二進三，黑則後包平6重包殺。又如改走俥六平五，黑則車8進3，伏雙俥挫。在這危急關頭，紅進炮叫殺，實施擒賊擒王計謀。

1. …… 後包平6

黑如馬5進3，俥二進三，後包平6，炮四平五，黑中包被牽，丟車後紅勝定。

2. 炮四平二 包5平6 3. 俥二平四 馬5進3

4. 俥六平四 士6進5 5. 前俥進四 ……

紅置雙炮被捉於不顧，直搗黃龍，局部利益服從全局利益，這是擒賊擒王計謀的精華。

5. …… 士5退6 6. 炮二平五 士6進5

7. 俥四進五 紅勝。

本局紅方入局手段精妙至極。

第2題 進俥強攻著法紅先勝

1. 俥三進三 ……

紅擒賊擒王，置底仕與六路傌的安危於不顧，進俥造殺，失小利而顧大局。

1. …… 車4進3 2. 帥五進一 車4平5

3. 炮五退二 象5退7 4. 相七進九 ……

紅不貪小利得包，繼續貫徹擒賊擒王的方針。

4. ……	馬3進4	5. 帥五平四	士5進6
6. 俥四平六	馬6進7	7. 俥六進一	馬7進8
8. 傌六進七	馬8進7	9. 帥四進一	將5平6
10. 俥六進二	將6進1	11. 傌七退五	

第四著紅不貪小利，中炮堅守陣地，此時已見用心良苦，至此紅勝。

第3題　獻馬棄車著法黑先勝

1. ……	馬5進4

黑以「擒王」為目標，果斷棄馬，且不懼紅炮一平五的攻擊，實施擒賊擒王的計謀。

2. 俥七退一	車6進7

霎時間，天崩地裂，黑再棄車，氣壯山河。

3. 俥七平二	……

紅不敢接受棄俥，否則黑馬4進6連殺。

3. ……	車6平5	4. 俥二進三	士5退6
5. 俥八平四	象5退7	6. 炮一進三	車5進1

在紅方很大的攻勢面前，黑早已制訂出「擒王」計劃。現再次棄車，令紅方不寒而慄。

7. 仕四進五	車7進3	8. 俥四退六	馬4進6
9. 帥五平六	車7平6	10. 仕五退四	馬6退4

黑實施擒賊擒王之計捷足先登。

第4題　咬包連殺著法紅先勝

1. 俥八進六	……

紅置中兵與象口包於不顧，伸車卒林，「擒王」意思強烈。

1. ……	卒5進1	2. 傌二進三	車9平8

3. 傌三退五　　……

紅置雙炮於不顧回傌造殺，犧牲局部利益，以大局為重。

　　3. ……　　　　馬5進3　　4. 炮九平七　　車8進6

　　5. 俥八進一　　　……

紅以「擒王」為目標，不惜任何代價。

　　5. ……　　　　車2進2　　6. 傌五進六　　將5進1

　　7. 俥四進八　　紅勝。

第5題　進傌窺槽著法紅先勝

　　1. 傌六進八　　　……

紅方以丟四路傌為代價飛傌撲槽，實施擒賊擒王戰術。

　　1. ……　　　　包4平2　　2. 傌四退六　　車6平5

　　3. 傌六進七　　車5進1　　4. 帥五平六　　車5退1

　　5. 傌七進八　　車8退1　　6. 帥六平五

紅多子勝定。

第6題　各個擊破著法黑先勝

　　1. ……　　　　包5進3

黑包擊仕再以馬踩炮，多得一仕，各個擊破，集小優變大優。

　　2. 仕四進五　　馬4進6　　3. 俥五進一　　馬6進7

　　4. 帥五平六　　馬5退3

黑馬踩炮後，雖雙方大子仍對等，但紅仕被肢解，紅方防守力量已削弱。

　　5. 傌六進五　　卒3平4　　6. 傌五進四　　包8退1

　　7. 傌四退六　　包8平4　　8. 仕五進六　　車8進4

　　9. 傌三進五　　車8平2　　10. 兵三進一　　車2進2

11. 炮一平三　　馬7退6　　12. 炮三進二　　車2進3

13. 帥六進一　　車2退2

黑捉仕叫殺，紅必丟一俥。紅丟俥後，黑達到各個擊破的目的，黑實施遠交近攻戰術，多子勝定。

第7題　妙殲黑包著法紅先勝

1. 炮六進四　　……

計劃用遠交近攻之術走俥七退一，白吃一包！

1. ……　　　　車7退1

退車失算，紅仍然可以謀子。

2. 炮六平九　　車7進1

紅為殲滅黑包妙著連出，現借紅傌臥槽之勢，虎口拔牙，欺俥離崗。

3. 俥七退一

黑包終被殲滅，紅遠交近攻計謀得逞。以下應是象5進3，炮九平五，士5進4，傌二進四，將5進1，傌四退三，紅多子勝定。

第8題　傌踹雙雄著法紅先勝

1. 俥八退二　　……

「遠交近攻」，紅俥就近圍殲黑包。

1. ……　　　　包3退2　　2. 俥八平九　　包1平2

3. 傌五退六　　……

傌踹雙雄！黑必丟包，自此紅遠交近攻計謀得逞，已呈勝勢。

3. ……　　　　車3進5　　4. 傌六退八　　包3平8

5. 俥九平六　　包8退4　　6. 傌八進九　　車3平7

7. 俥六進二　　車7進4　　8. 帥五平六　　車7退5

9. 兵五平六	包8退1	10. 傌九進七	象5退3
11. 傌七進八	將4平5	12. 炮五退四	包8平4
13. 兵六平五	士6進5	14. 兵五平四	

兌俥後紅方形成必勝局面，至此黑認負。

第9題　兌俥解圍著法紅先勝

| 1. 俥八平六 | …… | | |

紅兌俥解殺，分化敵軍力量，這是遠交近攻的措施。

1. ……	車1平4	2. 俥六退一	車4進2
3. 炮九平六	馬3進5	4. 炮三進三	車4進1
5. 帥四進一	車4平7	6. 炮三平六	將4平5
7. 前炮平五	……		

紅繼續貫徹遠交近攻之計，攻擊黑馬，削弱黑防守力量。

| 7. …… | 士5進6 | | |

黑棄馬無奈，如馬5退6，紅則傌四進六殺。

8. 炮五進三

至此黑方子力被分化，中馬被殲，攻勢瓦解。以下紅多子勝定。

第10題　攻炮擴勢著法黑先勝

| 1. …… | 包2退1 | | |

黑準備圍殲紅炮！實施遠交近攻戰術。

| 2. 炮六退一 | 將5進1 | 3. 兵七進一 | …… |

紅無奈的選擇，如炮六平七，馬3退1，傌七退九，包2進2，紅丟子。再如炮六進一，包6退6，紅炮無法脫身。

| 3. …… | 象5進3 | | |

在黑方進攻紅炮的高壓下，紅白丟一兵。

049

4. 炮六平七　　　馬3進1　　　5. 炮七退三　　　馬1進2

這一段，紅炮雖閃展騰挪，跳出重圍，但已付出慘痛代價。黑借攻炮，調整部署，子力已向前方推進，「近攻」的目的已達到。

6. 炮七平四　　　包2進2　　　7. 傌三進二　　　卒7進1
8. 帥五平四　　　包2平3　　　9. 傌七退九　　　卒7進1
10. 帥四進一　　　包3進5　　　11. 仕五進六　　　卒7進1
12. 帥四進一　　　馬2進4　　　13. 傌九退七　　　包3退1

至此紅不能解殺，黑勝。

試卷6 金蟬脫殼與關門捉賊戰術問題測試

金蟬脫殼是一種擺脫敵人牽制而巧妙轉移或撤退的計謀。「脫殼」往往是透過獻子、造殺、伏抽、邀兌等手段進行的。運用金蟬脫殼之術可以擺脫牽制，變被動為主動，變死子為活子，達到出奇制勝的效果。

關門捉賊是指在象戰中，往往會遇到一子或數子孤軍深入，或處於不利地形，這時可組織力量對其包圍殲滅。實施關門捉賊計謀的前提是不影響全局利益。

第1題　捉馬逼兌著法紅先勝	第2題　擺脫牽制著法黑先勝

提示：枰面上紅方明顯占優，但如何取勝呢？

提示：本局就子力而言，紅方多子，且紅俥正拴鏈黑車卒。那麼黑方應如何行棋呢？

第3題　虎口拔牙著法黑先勝

提示：本局紅方子力不弱，但黑方可借先行之利，一舉獲勝。

第4題　要殺殲馬著法紅先勝

提示：枰面上黑方車馬正聯合捉紅方中炮。現輪紅方走子，紅方應如何行棋呢？

第5題　俥摧藩籬著法紅先勝

提示：本局黑2路車拴鏈紅方俥炮，8路車正捉紅偶。此時紅方該如何應對呢？

第6題　捉包瞄馬著法紅先勝

提示：本局雙方子力基本對等，但黑馬有躁進之嫌。現輪紅方走子，紅方該如何應對呢？

第7題　捉伡困傌著法黑先勝

提示：本局子力大致對等，但紅占位較差。現輪黑方行棋，黑如何抓住戰機呢？

第8題　進卒困炮著法黑先勝

提示：本局雖然雙方大子對等，但紅方各子位置極差。黑方應如何進攻呢？

第9題　回傌困車著法紅先勝

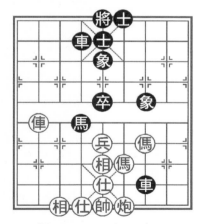

提示：枰面上黑車正捉紅傌。紅方該如何應對？

第10題　參辰卯酉著法黑先勝

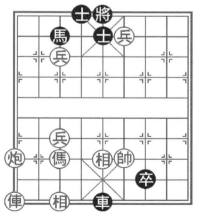

提示：本局紅方面臨被將死的危難局面，紅方是否還能作殺呢？

試卷6 解 答

第1題　捉馬逼兌著法紅先勝

1. 俥七平四　　　包8平6　　　2. 俥二進七　　　包6退2

3. 俥二退三　　　包6平2　　　4. 俥二平四　　　包1進4

5. 炮四退三　　　包2退3

黑如包1平5，俥四平八，車2退2，傌九進八，黑仍丟子。

6. 炮四退一　　　……

紅方實施金蟬脫殼手段，現退炮打車，解除黑方拴鏈。

6. ……　　　　　車2退3　　　7. 傌五進七　　　車2平4

黑如包1退2，傌七進六，車2平4，傌六進八，紅仍多子。

8. 傌七退九

至此紅淨多兩子，黑無力再戰。

第2題　擺脫牽制著法黑先勝

1. ……　　　　　車6進1　　　2. 帥五進一　　　馬5進3

黑方獻馬伏殺，並有卒6平5抽俥的惡手。此招乃金蟬脫殼妙計，及時擺脫子力被拴的局面。

3. 帥五平六　　　馬3退1　　　4. 俥四平六　　　馬1進2

5. 帥六平五　　　車6退1　　　6. 帥五退一　　　卒6平5

至此黑方獲勝。

第3題　虎口拔牙著法黑先勝

1. ……　　　　　馬6進5　　　2. 俥八進二　　　包5進2

黑虎口拔牙，著法兇悍！以下紅如俥八平五，車3進

7，帥六進一，馬5退4，俥五平八，馬4進3，帥六進一，車3退1，俥五退六，車3平4，帥六平五，卒7平6，黑勝。

　　3.俥五退六　　　車3進7　　　4.帥六進一　　　包5平3

黑金蟬脫殼！利用叫將撤出中包。

　　5.帥六進一　　　包3退2

以下紅無法阻止黑包3平8的殺著，至此黑勝。

第4題　要殺殲馬著法紅先勝

　　1.俥二進三　　　……

枰面上黑方車馬正聯合捉住紅方中炮，紅方進馬叫殺。紅炮在金蟬脫殼的同時又可順手牽羊吃去黑方中馬。該著精巧至極。

　　1.……　　　　　包5平7　　　2.炮五退三　　　馬4進6

　　3.仕五進四　　　卒5進1　　　4.炮五平七　　　馬6進4

　　5.俥八進六　　　卒5進1　　　6.仕四進五　　　馬4退5

　　7.炮七平八　　　卒5平4

黑如車4進5，俥二進三，將6進1，炮八進五，士5進6，俥二平三，紅方得包勝定。

　　8.炮八進一　　　馬5進7　　　9.俥二進三　　　將6進1

　10.炮八進四　　　士5進6　　11.俥二退一　　　將6退1

　12.炮八平三　　　卒4進1　　13.俥二退一　　　卒4進1

　14.俥二平三　　　將6平5　　15.炮三平一　　　象3進5

　16.炮一進一　　　車4進3　　17.俥三進二　　　將5進1

　18.俥三退一　　　將5退1　　19.俥三進二

以下黑不能解殺，紅勝。

第5題　俥摧藩籬著法紅先勝

1. 俥六進五！　……

紅先棄後取，脫離包口，並殺一馬先得實惠。

1. ……　　　士5進4　　2. 炮八平六　　士4退5

3. 傌三退四　……

紅回傌造殺，金蟬脫殼！

3. ……　　　車8進2　　4. 傌四退六　　將4平5

5. 俥八進九　……

至此紅方完全擺脫牽制，並在運行中掠去黑方一士。現紅炮正捉黑馬，優勢已呈。

5. ……　　　馬7進6　　6. 俥八平七　　士5退4

7. 俥七平六　　將5進1　　8. 仕六進五

至此，黑藩籬盡毀，終局紅勝。

第6題　捉包瞄馬著法紅先勝

1. 俥一平四！　……

由於黑馬躁進，現紅方平車，明為攻包，實則計劃下一著攻擊沒有出路的黑馬，實施關門捉賊戰術。

1. ……　　　士4進5　　2. 俥四進四　　馬4進3

3. 俥九進二　　馬3進2　　4. 俥九平八　　車1平2

5. 俥八進七　　馬3退2　　6. 兵七進一　　後馬進1

7. 俥四平七　……

紅封鎖黑2路馬出路，關門捉賊行動又上了一個新的臺階。

7. ……　　　卒3進1　　8. 俥七退三　　卒1進1

9. 俥七平八

至此黑馬被捉死，紅多子勝定。

第7題　捉傌困傌著法黑先勝

　　1.……　　　　　　馬3進5

此招一出，紅唯填傌解殺，黑方定下關門捉賊妙計。

　　2. 傌二平五　　　後馬進7　　　3. 傌五進一　　　馬7進6

紅傌被關，無路可逃，只能啃包換雙，形成以下有車殺無傌局面。

　　4. 帥五進一　　　馬6退5　　　5. 相七進五　　　卒3進1

黑第二輪關門捉賊行動開始，黑瞄準紅左翼子力擁塞的弱點，實施圍殲紅傌戰役。

　　6. 傌七退九　　　象3進5　　　7. 炮一退三　　　車7進2

　　8. 帥五退一　　　馬5進4　　　9. 炮七平六　　　將4平5

　　10. 仕六進五　　　馬4退5　　　11. 炮一進二　　　車7平2

　　12. 傌九退七　　　卒3進1

至此紅傌被困死，黑勝。

第8題　進卒困炮著法黑先勝

　　1.……　　　　　　卒7進1

黑實施關門捉賊戰術，計劃圍殲紅方一路炮。

　　2. 相五進三　　　卒9進1　　　3. 炮一平二　　　馬4進6

　　4. 傌五平二　　　包7平8　　　5. 炮二平一　　　車2平8

至此紅炮被關，黑關門捉賊戰術成功，終局黑勝。

第9題　回傌困車著法紅先勝

　　1. 傌四退二　　　……

紅方制訂出關門捉賊行動方案，黑車由於冒進，現已陷入紅方包圍圈。

　　1.……　　　　　　馬4進3　　　2. 傌八退一　　　車4進7

黑方痛下殺手，此招伏傌四平五連殺。

　　3. 炮四平一　　　……

紅將計就計，現平炮解殺，伏下一著炮一進一反捉。

　　3. ……　　　　　馬3退4　　　4. 俥八進六　　　士5退4

　　5. 炮一進一　　　車7退1

紅方吹響了圍殲黑車的進軍號。

　　6. 傌二退四　　　車7進1　　　7. 傌三退二

至此黑7路車無處可逃，終局紅勝。

第10題　參辰卯酉著法紅先勝

　　1. 炮九進七　　　……

唯此不能解殺，紅棄炮後正暗暗部署關門捉賊行動。

　　1. ……　　　　　馬3退1　　　2. 相七進九　　　車5平1

　　3. 相五退七

紅方利用典型的關門捉賊戰術，至此黑車馬被關死，紅可從容渡七兵取勝。

試卷7　假途滅虢與反客爲主戰術問題測試

「假途」謂借道；「滅虢」的意思是討伐虢，虢是春秋時的一個小國家。假途滅虢計謀用在象戰中，是指要奪取戰略必爭之地，然後以有利地勢（各子較好的占位）為依託攻擊對方。

在象戰中往往以利誘、威逼等手段來實現「假途」。

反客為主原意是指客人代替主人來處理有關事宜。此計用於象戰，是指要抓住機遇，變被動為主動，以達到轉換劣、優形勢的目的。

059

第1題　棄炮通俥著法紅先勝

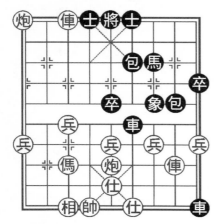

提示：本局雙方劍拔弩張。紅方如何利用先行之利取勝？

第2題　車搶肋道著法黑先勝

提示：本局紅方有兵七進一和炮七平二的手段。現輪黑方行棋，黑將如何應對？

第3題 進卒誘敵著法黑先勝

提示：本局紅雖多子，但黑可借先行之利，利用假途滅虢之術取勝。

第4題 棄傌搶道著法紅先勝

提示：本局紅方處於攻勢，但一時尚難找出突破口。那麼突破口在那裏呢？

第5題 追殺黑車著法紅先勝

提示：枰面上正兌傌，紅如兌傌則雙傌均無出路。那麼紅方應如何行棋呢？

第6題 以攻為守著法黑先勝

提示：枰面上紅方伸炮組成中路強大攻勢。現輪黑方行棋，面臨紅傌五進三造殺的手段，黑將如何應對？

第7題 捕捉戰機著法黑先勝

提示：本局選自實戰。現輪黑方行棋，面臨紅炮六四平的殺著，黑方如何應對呢？

第8題 解除拴鏈著法紅先勝

提示：本局黑方多子，且8路包拴鏈紅傌炮，有得子之勢。那麼紅方如何應對呢？

061

第9題 反客為主著法黑先勝

提示：杆面上紅二傌拍門，有炮一進三絕殺之勢，且六路傌正捉黑包。黑應如何應對？

第10題 驚天妙手著法黑先勝

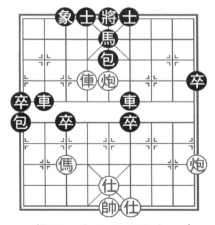

提示：本局黑方淨多一車四卒，明顯占優。那麼紅方如何反客為主呢？

試卷7　解　答

第1題　棄炮通俥著法紅先勝

1. 炮五進三　　……

由於紅二路俥被封，左翼子力構不成殺勢，必須二路俥移助戰方可奏效。現棄炮借道，實乃假途滅虢。

1. ……	包8平5	2. 俥二平六	將5進1
3. 俥七退一	將5進1	4. 炮九退二	

紅勝。

第2題　車搶肋道著法黑先勝

1. ……　　　　象3進5

黑不顧紅有兵七進一和炮七平二的攻擊手段而飛象，使1路車搶佔4路要道，實施假途滅虢之計。

2. 兵七進一　　車1平4

黑棄馬借道，高瞻遠矚，乃洞察枰場的大手筆。

3. 兵七進一	包7平5	4. 炮五進四	包8平3

黑解除封鎖，假途滅虢！此招一出，枰場驚魂。紅不能俥二進四去車，否則黑包3進7再車4進8成絕殺。

5. 俥二平四　　車8進8

黑再棄馬借道，非雄才大略不敢作此貿然之舉。

6. 俥四退二	車8平4	7. 俥四平五	前車進1
8. 帥五進一	後車進8	9. 帥五進一	前車平5
10. 帥五平四	車5平6	11. 帥四平五	車6平5
12. 帥五平四	車5退3		

至此紅支離破碎，終局黑勝。

第3題　進卒誘敵著法黑先勝

　　1. ……　　　　　　卒7進1

　　黑在少子的情況下，現又棄卒，目的是利誘紅回傌吃卒，達到左車右移、集中優勢兵力攻擊紅方左翼的目的，此乃假途滅虢之計。

　　2. 傌五退三　　　車8平3　　　3. 炮七進一　　　車2進6

　　4. 仕五退六　　　車2退4　　　5. 仕六進五　　　車2平7

　　6. 仕五進四　　　包7進5　　　7. 俥一平九　　　包7退1

　　8. 兵五進一　　　包7平3

　　至此黑多子勝勢，終局勝。

第4題　棄俥搶道著法紅先勝

　　1. 俥八進一　　　……

　　紅採取威逼手段強迫黑4路車離開要道，以便紅七路俥搶佔六路肋道，此乃假途滅虢之計。

　　1. ……　　　　　　車4平2　　　2. 俥七平六　　　前車平4

　　3. 傌四進三　　　……

　　紅為佔據六路要道，不惜任何代價。現又獻傌，將「滅虢」行動進行到底。

　　3. ……　　　　　　象5進7　　　4. 俥六退一　　　馬5退3

　　5. 前炮平七　　　車2平3　　　6. 俥六平三

　　至此紅方多子占優，終局紅勝。

第5題　殺黑車著法紅先勝

　　1. 俥二平四！　　……

　　枰面上正在兌俥，紅如俥八平四接受兌俥，則黑車6進5後，紅雙俥均無出路。現棄俥咬包是「借道」佳著。

　　1. ……　　　　　　後車退1　　　2. 傌七進八　　　……

紅此招是上一著棄俥咬包的後續手段，至此黑將疲於奔命。

| 2. …… | 後車進1 | 3. 俥八平四 | 車6平2 |

4. 俥四平八　　……

紅繼續貫徹假途滅虢戰術，以強制手段追殺黑車。

| 4. …… | 車2平3 | 5. 炮五平七 | 車3平6 |

| 6. 俥八平六 | 馬5進6 | 7. 俥六進六 | …… |

紅有炮不殺黑象士，如改走俥六進七殺士，則局面緩解。

| 7. …… | 士4進5 | 8. 炮七進八 | 絕殺。 |

第6題　以攻為守著法黑先勝

1. ……　　車4進8

黑如車4進2，紅則仕四進五，再兵七平六，黑難應。黑現進車紮相眼，以攻為守，著法積極。

| 2. 仕四進五 | 將5平4 | 3. 炮五平六 | 包7平6 |

雖相互封車，但此時黑方較有力，至此黑方解除威脅，已反客為主。

| 5. 炮八平一 | 包2退1 | 6. 俥五平六 | 將4平5 |

| 7. 俥六進四 | 包2進4 | 8. 炮一平五 | 包2平3 |

黑平包攻相，著法兇悍！此時枰場主動權完全被黑方控制，黑實現了反客為主。

| 9. 相七進九 | 車3平1 | 10. 帥五平四 | 卒7平6 |

11. 俥四退一　　包3進4

黑勝。

第7題　捕捉戰機著法黑先勝

1. ……　　馬4退6

面對紅方炮六平四的殺著，黑退馬暫解燃眉，以後再借抽將之勢捕捉戰機。

2. 相五退三　……

紅方將軍脫袍，準備下一著俥四進二叫殺。但此招太過隨手，應改走炮六平四，黑則回天乏術。現落相造成黑方反客為主，變被動為主動。

2. ……	包9平7	3. 帥五進一	馬6進4
4. 炮六進一	車8退1	5. 帥五進一	馬4退6
6. 帥五平四	包7退6	7. 俥五退二	馬6進4

至此紅必丟俥，黑勝。

第8題　解除拴鏈著法紅先勝

本局黑方多子，紅方左翼大子被拴鏈，面臨再失子。黑方占盡主動，但紅方在這危難關頭走出：

1. 俥六進六　……

紅在少子的情況下，又棄俥咬包，真乃力拔山兮氣蓋世！

| 1. …… | 士5進4 | 2. 炮八平六 | 車2平4 |

3. 炮六平二　……

由此紅方解除拴鏈，現又平炮要殺，變被動為主動。以上紅方幾招實乃反客為主戰術。

| 3. …… | 車4平8 | 4. 俥八進九 | 將4進1 |
| 5. 俥八退一 | 將4退1 | 6. 兵七進一 | …… |

紅棄炮進兵，選擇正確。至此紅方已完全掌握主動權。

6. ……	將4平5	7. 炮三平九	車8進1
8. 兵七進一	士6進5	9. 俥八進一	士5退4
10. 兵七平六	士4退5	11. 炮九進一	將5平6

12. 兵六平五　　車5退5　　13. 俥八退三　　將6進1

14. 俥八平四

紅勝。

第9題　反客為主著法黑先勝

1. ……　　　　包2進5

枰面上紅雙俥拍門，如被紅方走出炮一進三立即絕殺。面對紅方的強大攻勢，黑此招一出即反客為主。此時紅已不能再走炮一進三，否則黑包2平5後，不能解殺，紅反要失子。

2. 炮一平五　　包2平3　　3. 相七進九　　車3平1

4. 帥五平四　　卒7平6　　5. 俥四退一　　包3進3

至此黑採用反客為主之術獲勝。

第10題　驚天妙手著法紅先勝

觀枰面，黑方子力大佔優勢，如果再讓黑方走出車2平5或卒3進1，則紅回天乏術。

1. 炮一平二　　……

紅平炮催殺！反客為主，不給黑方平車咬炮或進卒脅俥的機會。

1. ……　　　　車6平8　　2. 帥五平六　　車2平4

3. 俥六退一　　車8平4　　4. 傌七進六　　……

紅驚天妙手！黑不敢進車吃傌，否則左翼失控。紅此招一出，反客為主戰術取得勝利。

4. ……　　　　車4平8　　5. 傌六進七　　車8進3

6. 傌七進八

絕殺。

試卷8 將計就計與趁火打劫戰術問題測試

將計就計在象戰中經常出現。它是指在對方用計謀時，己方已識破，但佯裝不覺，示以偽情縱之，暗地裏積極策劃破壞對方計謀的方法。實施將計就計戰術時，己方要加強備戰、嚴陣以待，在對方計謀暴露時給予突然襲擊。

趁火打劫在象戰中是指在對手遇到困難時，乘機出兵奪取勝利。對手的困難一方面是指子力擁塞、相互傾軋，造成禍起蕭牆；另一方面是指由於錯誤行棋而造成的子力配合困難。

第1題　胸有成竹著法紅先勝

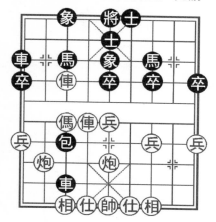

提示：本局開局未幾，黑包打雙。現輪紅方行棋，紅方將如何應對呢？

第2題　暗佈陷阱著法黑先勝

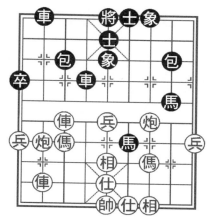

提示：枰面上紅炮正捉黑馬，那麼黑馬何去何從呢？

第3題　將計就計著法紅先勝

提示：本局黑方優勢明顯，可是怎樣把優勢化為勝勢呢？

第4題　平車搶攻著法黑先勝

提示：目前紅三路俥正窺視黑8路馬包。現輪黑方行棋，黑方如何應對呢？

第5題　大智若愚著法紅先勝

提示：本局黑方有進卒串打的手段。紅方應如何行棋？

第6題　平包當頭著法黑先勝

提示：本局黑方少子。現輪黑方走子，那麼黑方如何利用先行之利取勝呢？

第7題　平伸攻士著法紅先勝

提示：本局黑方為孤士。現輪紅方行棋，紅方如何抓住黑方弱點取勝呢？

第8題　未雨綢繆著法紅先勝

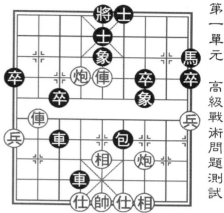

提示：本局雙方子力大致相等。現輪紅方走子，紅方應如何行棋呢？

069

第9題　御駕親征著法紅先勝

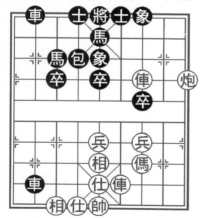

提示：本局黑方多子，但子力擁塞。紅方能否借先行之利取勝？

第10題　趁火打劫著法黑先勝

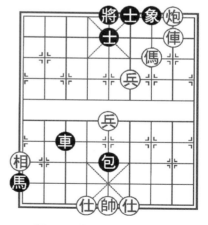

提示：本局雙方子力基本對等，但黑可利用先行之利而巧妙取勝。

試卷8 解答

第1題 胸有成竹著法紅先勝

1. 傌七進八　……

紅明知黑可打相抽俥，視而不見。實則胸有成竹，已制訂出破敵方案。

1. ……	包3進3	2. 仕六進五	包3退6
3. 傌八進七	……		

紅再棄寶傌，大智若愚！泰山崩於前而毫不畏懼，真乃名家風範。

3. ……	包3退2	4. 炮八進七	士5退4
5. 俥六進五	將5進1	6. 炮八退一	

紅屢屢將計就計，幾招內形成絕殺。至此紅勝。

第2題 暗佈陷阱著法黑先勝

1. ……　車2進6

上一著紅伸八路俥生根準備炮打馬得子，黑暗佈陷阱。現將計就計，以車啃炮，胸中自有雄兵百萬。

2. 俥八進二	馬8進7	3. 傌七退六	馬6進7
4. 帥五平六	包3平4		

黑再棄一馬，把將計就計的戰術進行到底。

5. 俥八平三	車4平2	6. 傌六進七	包8進1
7. 炮三進二	車2平4	8. 傌七退六	車4平7
9. 俥三平六	車7進4	10. 兵五進一	馬7退5
11. 俥七平二	車7進2	12. 帥六平五	馬5進7
13. 帥五平六	馬7退6	14. 俥二退三	馬6進5

15. 俥二平五　　　包8進6

至此黑勝。

第3題　將計就計著法紅先負

1. 炮五進六　　　……

紅計劃兌炮，繼而以過河兵消滅邊卒成和。

1. ……　　　　卒4平5

黑將計就計！算準兌炮後黑可勝。

2. 炮五平四　　　包6退2　　　3. 兵四進一　　　卒6進1

4. 帥四退一　　　士6退5　　　5. 帥四平五　　　卒6進1

至此紅方無解著，黑勝。

第4題　平車搶攻著法黑先勝

1. ……　　　　車1平4

面對紅俥捉雙之勢，黑不予理睬，遂將計就計，平車搶
攻，真乃軍帷幄，算周詳。

2. 俥三平八　　　馬7進8　　　3. 俥八退一　　　馬8進6

4. 傌三退一　　　車4進8

強有力的一著，這是首著平車的後續手段。

5. 仕六進五　　　馬6進5　　　6. 相三進五　　　包8進7

7. 相五退三　　　車8進8　　　8. 仕五進四　　　車8退1

9. 仕四退五　　　……

紅如俥八退三，則包2進1，紅難應。

9. ……　　　　車8平5　　　10. 傌一進三　　　將5平4

至此黑勝。

第5題　大智若愚著法紅先勝

1. 炮五退一　　　……

面對黑進卒串打的手段，紅大智若愚，現將計就計，退

中炮。枰場上桃花別樣紅。

　　1. ……　　　　　卒5進1　　　2. 俥八進五　　……

　　紅驚天地、泣鬼神的一招！棄俥砍包是紅方計劃內的招法。

　　2. ……　　　　　車2進3　　　3. 炮五平三　　車7平8

　　4. 俥四進二　　馬7進5　　　5. 兵五進一　　車2進4

　　6. 兵五進一　　馬4進5　　　7. 前炮平四　　車8退6

　　8. 炮三平五　　車2平6

　　以上紅實施將計就計戰術，取得了主動，黑已陷入疲於防守的境地。面對紅方強大攻勢，黑現平車拴鏈又出現失誤。

　　9. 炮四進三　　車6退6

　　紅在巧妙兌車的同時掠去黑方一士，黑已呈敗象。

　　10. 炮四平二　　士5退6　　　11. 炮五進五

　　至此紅方多子，終局勝。

第6題　平包當頭著法黑先勝

　　1. ……　　　　　包3平5　　　2. 相三進五　　……

　　後院起火，造成黑方趁火打劫。紅應改走俥五進三，車4平7，俥七進五，車5進1，仕六進五，將4平5，炮四平六，車5平1，相三進五，車7平6，俥八進六，鹿死誰手尚未可知。

　　2. ……　　　　　車5平3　　　3. 俥八進一　　……

　　火越燒越大，紅應改走炮四退一，車4退4，炮九退一，車3進2，炮九平六，將4平5，俥三進一，尚可支撐。

　　3. ……　　　　　車4平2　　　4. 俥七進五　　車2平4

　　5. 後俥進三　　馬4進1　　　6. 帥五進一　　車3進3

黑趁火打劫，一舉獲勝。

第7題　平俥攻士著法紅先勝

　1. 俥六平五　　　包6退2

這是一盤至關重要的實戰對局。紅抓住黑孤士弱點平俥攻士，黑走出退包的敗招，以致以下紅方趁火打劫。此著黑應將5平4，雙方兩難進取，和勢甚濃。

　2. 仕五進六　　　包6進2　　　3. 俥五進二　　　將5平6

　4. 俥五進一　　　將6進1　　　5. 傌八退六　　　車2進2

　6. 傌六進七

紅方抓住黑方走子失誤，趁火打劫。現黑難以阻止紅方傌七退五或傌七進六的殺勢，紅勝。

第8題　未雨綢繆著法紅先勝

　1. 仕四進五　　　……

紅方未雨綢繆。因目前黑有包6平5，仕四進五，包5進2，轟仕打俥的惡著。

　1. ……　　　　　包6平1

失誤。看似邊線切入兇狠，但低估了紅雙俥炮的攻擊能力。此著黑應改走車3平1，黑勢不弱。

　2. 俥八進五　　　士5退4　　　3. 炮六平七　　　……

紅方抓住機遇，趁火打劫，現打車伏炮七進三叫將的惡手。

　3. ……　　　　　包1進3　　　4. 俥八退九　　　車3平1

黑倉皇逃車，慌不擇路。如改走車3平7尚可支撐。

　5. 炮七進三　　　士4進5　　　6. 炮七平九　　　車4平2

　7. 俥八平九

至此紅得子終局勝。

第9題　御駕親征著法紅先勝

　　1. 炮一平五　　……

黑方子力擁塞，相互傾軋。紅趁火打劫，現炮鎮當頭，黑頓感窒息。

　　1. ……　　　　包4進6

打俥咬炮，企圖擺脫紅中炮牽制，豈料此招一出，火勢更旺，紅趁火打劫更加順利。

　　2. 俥四進八　　將5平6　　3. 俥三平四　　將6平5

　　4. 帥五平四　　……

黑內部混亂，大有火併之勢，焉能抵禦外侵之敵。現紅帥御駕親征，令黑立潰。

　　4. ……　　　　馬3進5　　5. 俥四進三　　紅勝。

第10題　趁火打劫著法黑先勝

　　1. ……　　　　馬1退3　　2. 俥二退七　　……

紅退俥防守必然，否則黑車3平4成絕殺。

　　2. ……　　　　車3平5　　3. 俥二平四　　……

紅無奈之舉，如俥二平六，包5退2，仕四進五，車5進2，得俥黑勝。

　　3. ……　　　　包5平7　　4. 仕四進五　　包7平1

至此紅方子力自行堵塞，黑趁火打劫勝。

第二單元
高級殘局問題測試

　　象棋殘局是指對弈時，經過開、中局纏鬥後即將分出勝負或和局時的枰面形勢。古人根據殘局子少、激烈、多變等特點，人爲造出許多殘局。我們稱這些人造殘局爲排局。根據時間劃分，我們又把排局分爲古典排局和現代排局。

　　排局是象棋藝術中的瑰寶，它千姿百態，構思精巧，著法精妙，引人入勝。研究排局可以鍛鍛思維，開發智力，提高棋藝水準。

　　本單元所列排局分古典排局和現代排局兩個部分，分別進行測試，一律紅方先行。個別黑方先行的習題，有提示。

試卷1 古典排局問題測試（一）

第1題　玉層金鼎著法紅先勝

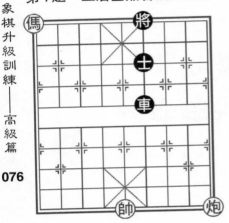

提示：相傳本局為宋朝文天祥所作。紅方左傌右移是取勝的關鍵。

第2題　鐵鎖橫江著法紅先和

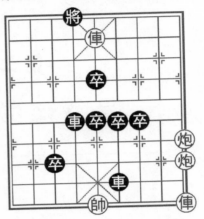

提示：乍看紅方連棄雙炮照將再進底傌成殺。按此思路紅方果真可以獲勝嗎？

第3題　紅鬃烈傌著法紅先勝

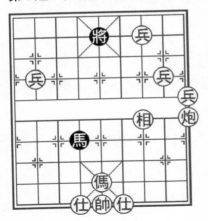

提示：黑方先行，在敵眾我寡的形勢下可以守和嗎？抽吃紅相是關鍵。

第4題　傌炮救駕著法紅先和

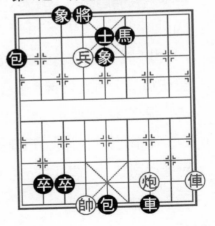

提示：本局紅方也有極易獲勝的假象。守和的關鍵在紅右炮左移。

第5題　金鉤掛玉著法紅先和

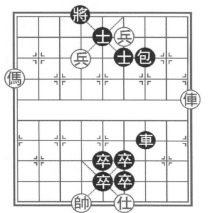

提示：本局雙方如履薄冰，著法無誤可演成和局，注意應用倒掛金鉤之殺勢。

第6題　二龍戲珠著法紅先和

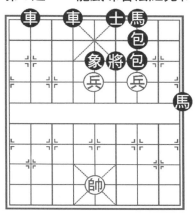

提示：本局紅帥居中僅有雙兵衝鋒陷陣，儼然是座空城。紅方如何實施空城計呢？

第7題　單炮六出著法紅先和

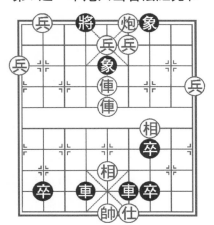

提示：紅炮打車後，注意運用兩度棄俥解殺。

第8題　躍傌還鄉著法紅先和

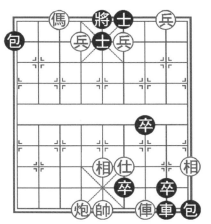

提示：本局很有趣味。紅方利用傌後炮的殺勢，騰挪運傌還鄉成和。

第9題　俥傌絕食著法紅先和

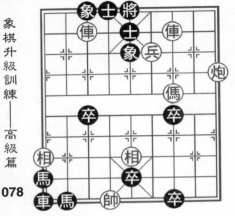

第10題　流兵講和著法紅先和

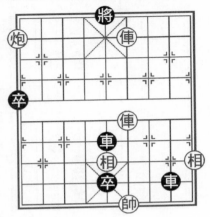

提示：黑方車雙馬和花心卒虎視耽耽。紅方如何巧妙地迫使黑車及雙馬喪失戰鬥力呢？

提示：紅方迫使黑方兌車，並以炮換花心卒，是成和的關鍵。

試卷1　解　答

第1題　玉層金鼎著法紅先勝

1. 炮一平四　　車6進4　　2. 傌九退七　　將6進1

3. 傌七退六　　將6退1　　4. 傌六退七　　……

紅如誤走傌六進四，黑則將6進1，以下紅方欠行。紅如走傌四進六，黑則車6進1，吃炮勝。

4. ……　　　　將6進1　　5. 傌七退六　　車6退1

6. 炮四進一　　將6退1　　7. 帥五進一　　將6進1

8. 傌六退五　　將6退1　　9. 傌五進三　　將6進1

10. 傌三進二　　車6退1　　11. 炮四進一　　將6退1

紅方在逐步縮小黑車活動空間。

12. 帥五進一　　將6進1　　13. 傌二進三　　車6退1

14. 傌三進一	車6進1	15. 傌一退二	車6退3
16. 炮四進三	車6退1	17. 傌二進一	將6進1
18. 傌一進三	車6進1	19. 傌三退四	

以下紅傌必擒黑方單士，至此紅勝。

第2題　鐵鎖橫江著法紅先和

1. 後炮平六　　　……

紅如誤走前炮平六，車4進1，炮一平六，車4平5，帥五平六，車6平4，帥六進一，卒3平4，帥六退一，卒4進1，黑勝。

1. ……	車4進2	2. 炮一平六	車4平5
3. 帥五平六	車6進1	4. 俥一平四	車5平4
5. 帥六平五	車4退1	6. 俥四進二	……

紅俥避抽唯此一步。

6. ……	車4進1	7. 俥四平六	卒3平4
8. 俥五退二	卒4平5	9. 俥五平六	將4平5
10. 俥四退三			

至此黑卒鐵鎖橫江，紅不能勝，和棋。

第3題　紅鬆烈傌著法紅先和

| 1. 炮一退三 | 馬4進6 | 2. 炮一平四 | 馬6退7 |
| 3. 兵一平二 | 馬7進8 | 4. 炮四進八 | …… |

為防止黑馬8退6再進4的殺著，紅別無他著。

4. ……　　　馬8進9

黑如馬8退6催殺，紅兵三平四叫將抽馬，紅勝。

| 5. 炮四平三 | 馬9退8 | 6. 炮三平四 | 馬8進9 |
| 7. 炮四平三 | | | |

至此和棋。紅此著如改走兵八平七，馬9退7，炮四退

八，馬7退6，炮四進一，馬6進4，黑勝。

第4題　俥炮救駕著法紅先和

　　1. 俥一進八　　　馬6退8　　2. 俥一平二　　　象5退7

　　3. 俥二平三　　　士5退6　　4. 炮三平八　　　……

紅如誤走俥三平四，包5退9，黑勝。

　　4. ……　　　　　包1進7

黑如車7退9，兵六進一，將4平5，炮八進八，紅勝。

　　5. 俥三退九　　　卒3平4　　6. 帥六平五　　　包1平7

　　7. 炮八進八　　　象3進1　　8. 炮八平四　　　包7退8

　　9. 炮四退三　　　包7平5　　和棋。

第5題　金鉤掛玉著法紅先和

　　1. 兵六進一　　　將4平5　　2. 俥一進四　　　包7退2

　　3. 俥一平三　　　車7退6　　4. 傌九進八　　　前卒進1

黑如車7進6催殺，則兵六進一，士5退4，傌八退六，紅勝。

　　5. 帥六進一　　　……

紅如誤走帥六平五，前卒進1，帥五平六，前卒平5，帥六平五，車7進9，黑勝。

　　5. ……　　　　　前卒平5　　6. 仕四進五　　　後卒進1

　　7. 帥六進一　　　卒6平5　　8. 帥六平五　　　車7進7

　　9. 帥五退一　　　車7平4　　10. 兵六進一　　　車4退7

　　11. 傌八進六　　　將5平4　　和棋。

第6題　二龍戲珠著法紅先和

　　1. 兵三進一　　　將6退1　　2. 兵五進一　　　士6進5

　　3. 兵三進一　　　將6退1　　4. 兵五進一　　　車4進8

黑如馬9退8，兵五平四，馬8退6，兵三進一，紅勝。

5. 帥五平六　　馬9退8　　6. 帥六平五　　馬7進9

7. 帥五進一　　車2平1

至此和棋。此著黑如誤走車2進1，則兵五進一，紅勝。

第7題　單炮六出著法紅先和

1. 炮四退八　　前卒平6　　2. 後俥平六　　車4退4

3. 仕四進五　　卒2平3

正著、伏殺。黑如誤走車4進4，則俥五平六，車4退5，兵四進一，紅勝。

4. 俥五平四　　……

解殺！紅如誤走兵四進一，卒6平5，帥五進一，卒3平4，帥五退一，卒4進1，帥五平四，車4平6，黑勝。

4. ……　　　卒6平5

黑如誤走卒3平4，則俥四退五，卒4平5，帥五進一，車4進4，帥五退一，車4平6，兵九平八，紅勝定。

5. 帥五進一　　車4進4　　6. 帥五退一　　卒7進1

7. 相五進七　　車4進1　　8. 帥五進一　　卒3平4

9. 帥五平四　　卒7進1　　10. 帥四進一　　車4平6

11. 帥四平五　　車6退6　　12. 兵九平八　　車6平5

13. 帥五平四　　車5平9　　14. 兵四進一　　車9平6

15. 帥四平五　　車6退3　　16. 後兵平七　　車6平5

17. 兵五進一　　將4平5　　18. 兵七平六　　將5進1

和棋。

第8題　躍俥還鄉著法紅先和

1. 兵六平五　　士6進5　　2. 兵四平五　　將5平4

3. 俥七退六　　包1平4　　4. 俥六退八　　包4平1

5. 傌八退六　　包1平4　　6. 傌六退七　　包4平1

7. 傌七退六　　包1平4　　8. 傌六退四　　包4平1

9. 俥三平二　　卒8進1　　10. 仕四退五　　卒6平5

11. 帥五進一　　包9平6　　12. 兵二平三　　包1退1

13. 相五進三　　包1平7　　14. 炮六平二　　和棋。

第9題　俥傌絕食著法紅先和

1. 俥三平五　　士4進5　　2. 俥七平五　　將5進1

3. 炮一平五　　象5進7　　4. 炮五退五　　象7退5

5. 相五退三　　象5退7　　6. 相三進五　　象7進5

7. 相五進三　　象5退7　　8. 相三退五　　象7進5

9. 相五進七　　象5進7　　10. 相七退五　　象7退5

11. 相五退七　　象5進3　　12. 炮五平八　　和棋。

第10題　流兵講和著法紅先和

1. 前俥進一　　將5進1　　2. 後俥進四　　將5進1

3. 前俥平五　　將5平4　　4. 俥五平三　　車5進1

5. 炮九平五　　卒1進1　　6. 俥三退二　　車5退5

7. 俥三平五　　將4平5　　8. 炮五退七　　車8平5

9. 俥四退四　　卒1進1　　10. 相一進三　　卒1平2

11. 俥四退二　　車5平4　　12. 俥四平五　　將5平4

13. 帥四平五　　卒2平3　　14. 俥五進二　　卒3進1

15. 相三退五　　卒3進1　　16. 相五進七　　車4進1

17. 帥五進一　　卒3平4　　18. 帥五平四　　車4平8

19. 相七退九　　車8退3　　20. 帥四進一　　車8退2

21. 俥五退一　　和棋。

試卷 2　古典排局問題測試（二）

第1題　二將守關著法紅先勝

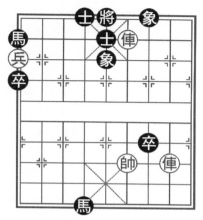

提示：黑方邊卒長途跋涉，可與紅方分庭抗禮。

第2題　田單掠陣著法紅先和

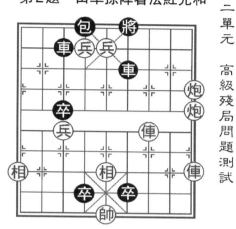

提示：本局著法雖較複雜，但雙方適時地獻車和棄車是成和的關鍵。

083

第3題　巧破連環著法紅先和

提示：雙俥輪番照將，先手吃馬是成和的關鍵。

第4題　孫龐鬥智著法紅先和

提示：紅方設法抽吃黑車，和棋將是易事。

第5題 步步生蓮著法紅先和

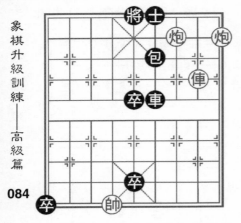

提示：紅方如何獻俥解殺還殺？這是本局成和的核心著法。

第6題 紅娘脫衣著法紅先和

提示：本局首著紅方炮一平三，雙方才能化干戈為玉帛。

第7題 猿猴摘果著法紅先和

提示：紅方棄雙俥沉炮殺是陷阱，首著兵五進一是謀和關鍵。

第8題 海底藏月著法紅先和

提示：注意黑包海底藏月的妙用，和棋就不難。

第9題　江雁秋飛著法紅先和

第10題　二郎擔山著法紅先和

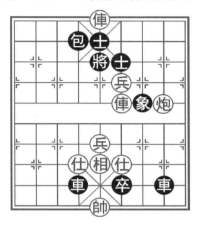

提示：本局紅方首著去黑車後，黑以棄花心卒進包關紅俥是要著。然後雙方相和象像江雁一樣飛翔。

提示：本局紅方平兵照將後，勇棄雙俥兵，以紅炮照抽黑方雙車而成和，構思精巧，著法精妙。

試卷2　解　答

第1題　二將守關著法紅先和

1. 兵九進一	卒1進1	2. 兵九平八	卒1進1
3. 兵八平七	卒1平2	4. 兵七平六	卒2平3
5. 俥四退四	象5進3	6. 俥二平一	象3退5

和棋。

第2題　田單掠陣著法紅先和

1. 前炮平四	車6進1	2. 炮一平四	車6平7
3. 俥一進七	包4平9	4. 俥三進二	卒4平5
5. 帥五平六	車3平4	6. 兵五平六	卒6進1

黑如包9進9，俥三平四，將6平5，俥四平一，卒6進1，俥一退六，卒6平5，俥一平五，卒5進1，帥六平五，紅勝。

7. 俥三退六　　　卒6平7　　8. 相五退三　　　卒3進1

9. 相九進七　　　和棋。

第3題　巧破連環著法紅先和

1. 前俥進一　　　……

紅如後俥平五，將5平6，俥五平四，將6平5，俥六退四，車1平6，俥六進二，車6退5，俥六平五，將5平6，俥五退五，卒1平2，俥五進二，車6進6，黑勝。

1. ……　　　　　將5進1　　2. 後俥進一　　　將5進1

3. 前俥平五　　　將5平6　　4. 俥五平四　　　將6平5

5. 俥六退四　　　車1平6　　6. 俥六進二　　　……

紅如俥四退七，卒1平2，黑勝。現先棄後取，要著。

6. ……　　　　　車6退7　　7. 俥六平五　　　將5平6

8. 俥五平四　　　將6平5　　9. 俥四進三　　　卒1平2

黑如誤走將5退1，紅則俥四平八，勝定。

10. 俥四平五　　　將5平6　　11. 俥五退八　　　卒2平3

12. 帥六進一　　　包1平5　　13. 帥六平五　　　和棋。

第4題　孫龐鬥智著法紅先和

1. 俥一進四　　　馬6退8　　2. 俥一平二　　　象5退7

3. 俥二平三　　　士5退6　　4. 傌四進五　　　將4平5

5. 俥三平四　　　將5進1　　6. 兵七平六　　　將5平4

黑如誤走車4退6，傌五進三，車4進6，俥四退一，將5進1，俥四平六，紅勝。

7. 俥四平六　　　將4平5　　8. 俥六退七　　　包5進2

9. 俥六平九　　象1進3　　10. 俥九進二　　包5平6

11. 帥四平五　　象3退5　　12. 俥九平七　　將5平6

和棋。

第5題　步步生蓮著法紅先和

1. 炮三進一　　將5進1　　2. 俥二進二　　將5進1

黑如包6退1，俥二退三，將5進1，俥二平四，紅勝定。

3. 炮一退一　　包6退1　　4. 俥二退一　　將5退1

5. 俥二平四　　車6進5

黑如車6退2，炮三退一，將5退1，炮一進二，士6進5，炮三進一，紅勝。黑再如車6平9，炮三退一，將5退1，俥四平五，士6進5，俥五進一，將5平6，炮一平四，紅勝。

6. 俥四退七　　卒1平2　　7. 俥四進八　　將5平6

8. 炮三退九　　後卒進1　　9. 炮三平八　　後卒進1

10. 炮八進四　　後卒進1　　11. 炮八平五　　後卒平4

12. 炮一退六　　卒4進1　　13. 炮一平六　　卒5平4

14. 帥六進一　　和棋。

第6題　紅娘脫衣著法紅先和

1. 炮一平三　　……

此著是謀和的關鍵。紅誤走炮一進五催殺，則車7進2，俥二平三，包6退2，紅勝。紅再如炮一平五，將5平4，兵四平五，包6退7，兵五進一，將4進1，俥二進八，將4進1，黑勝。

1. ……　　　　車7退1　　2. 俥二進九　　士5退6

3. 炮三進五　　車7退6

黑如士6進5，炮三退二，士5退6，兵四進一，將5平4，兵四平五，將4進1，俥二退一，紅勝。

4. 俥二平三　　包6退2　　5. 兵四進一　　將5平4
6. 兵四平五　　將4進1　　7. 俥三退一　　將4進1
8. 俥三平四　　後卒平6　　9. 俥四退四　　卒6進1
10. 俥四退三　　卒5平6　　11. 帥四進一　　和棋。

第7題　猿猴摘果著法紅先和

1. 兵五進一　　……

此著是紅方謀和的關鍵。紅如誤走後俥平四，卒5平6，俥一平四，馬5退6，炮一進八，象5退7，反照黑勝。

1. ……　　　將6平5　　2. 兵二平三　　……

紅控制黑出將助攻，乃謀和要著。

2. ……　　　象5退7　　3. 前俥平三　　卒4進1
4. 帥五平六　　馬5退3　　5. 帥六平五　　卒5進1
6. 炮一平五　　車6平5　　7. 帥五平四　　車5進1
8. 帥四進一　　馬3退5　　9. 俥三平五　　車5退3
10. 俥一平四　　和棋。

第8題　海底藏月著法紅先和

1. 後俥平五　　……

紅如誤走後俥平四，前卒平6，俥一平四，卒5平6，炮一進七，馬5進7，反照黑勝。紅再如前俥平四，後卒平6，俥一平五，象5進7，兵二平三，馬5進7，俥五進七，前卒平5，帥五平四，卒6進1，俥五平四，將6平5，俥四退七，卒5進1，帥四進一，卒4平5，黑勝。

1. ……　　　象5進7　　2. 俥一平五　　……

紅如誤走俥一進六，卒5進1，俥一平四，將6平5，俥

四退八，卒5進1，俥四平五，卒4平5，帥五平四，馬5進3，兵三平四，馬3進4，黑勝定。紅再如俥五進一，卒6平5，俥五退二，卒4平5，帥五平六，包5平4，俥一平六，包4進6，黑勝。

2. ……	卒6平5	3. 後俥退一	卒4平5
4. 俥五退二	包5進8	5. 帥五進一	卒3平4
6. 炮一進八	卒4平5	7. 炮一平五	士4退5

和棋。

第9題　江雁秋飛著法紅先和

| 1. 俥五進一 | 卒5進1 | 2. 俥五退五 | 包5進6 |
| 3. 相一進三 | …… | | |

紅飛相準備活俥。紅如誤走兵八平七，後卒平3，兵七平六（相一進三，卒3平4，相三進一，將5平4，俥五平二，卒4進1，帥六平五，卒4進1，黑勝），卒3平4，兵四平五，將5平6，兵六進一，卒2平3，兵六平五，包5退8，兵五進一，將6進1，俥五進四，卒3平4，帥六平五，卒6進1，黑勝。

3. ……	後卒平3	4. 相三進一	卒3平4
5. 俥五平二	將5平4	6. 俥二進九	包5退8
7. 帥六平五	卒4平5	8. 俥二平五	將4平5
9. 相三退五	卒2平3	10. 兵八平七	卒3平4
11. 兵七平六	象1退3	12. 相一進三	

至此雙方皆不可走動兵卒，否則先走者反敗。只能各自飛相（象），切合題意。

第10題　二郎擔山著法紅先和

| 1. 兵四平五 | 將5平4 | 2. 俥四進二 | 士5進6 |

3. 俥五退二	象7退5	4. 前兵平六	包4進2
5. 炮二平六	包4進4	6. 炮六退四	包4平6
7. 炮六平二	包6退4	8. 兵五進一	包6平5
9. 兵五進一	包5進4	10. 炮二進六	將4退1
11. 兵五進一	象5退7	12. 兵五平四	士6退5
13. 炮二進一	士5退6	14. 炮二平四	卒6平7
15. 帥五進一	和棋。		

試卷3　古典排局問題測試（三）

第1題　霸王卸甲著法紅先勝

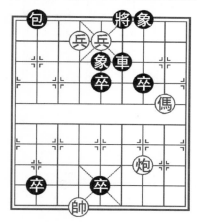

提示：本局為紅先勝。如何妙用紅炮是獲勝的關鍵。

第2題　單鞭救主著法紅先和

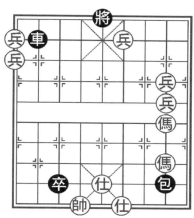

提示：紅兵首著去車後，黑借老卒之力，包轟8路線上的傌雙兵，謀和易也！

第3題　雙蝶爭芳著法紅先勝

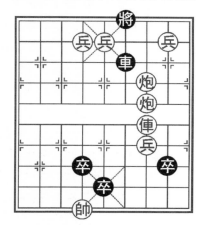

提示：本局紅先勝。雙方兌傌（車）紅炮歸家後，棄花心兵平邊炮露帥是獲勝關鍵。

第4題　小潭溪著法紅先和

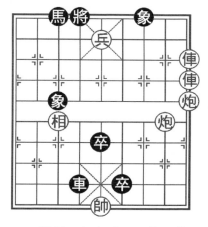

提示：紅先用哪只傌照將很關鍵。請仔細審視，可弈成和棋。

第5題　龍龍歸天著法紅先和

提示：若將紅方的雙俥適時「歸天」，巧用二路炮，則離和棋很近了。

第6題　石燕拂雲著法紅先和

提示：紅方首著後俥平五叫將，黑有象3進5墊將。以下紅兵四進一後的變化自己試試看，很易成和。

第7題　浪遏飛舟著法紅先勝

提示：本局有多種姊妹篇。紅方如何應付黑卒6進1呢？可照和棋思路推演。

第8題　九伐中原著法紅先和

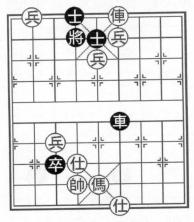

提示：本局終以紅偶陷車，雙方以兵卒走開成和。

第9題　小巡河炮著法紅先和　第10題　雙傌回營著法紅先和

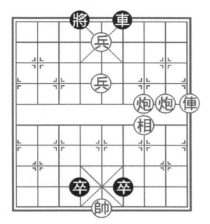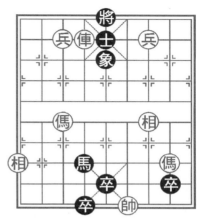

　提示：注意花心兵五進一的使用，弈成和棋並非難事。

　提示：本局首著紅傌殺士，是謀和的關鍵。

試卷3　解　答

第1題　霸王卸甲著法紅先勝

　1.炮三平四　　車6平8

　黑如車6平9，傌二進一，象7進9（卒2平3，兵五進一，將6平5，傌一進三，將5平6，傌三退四，將6平5，卒六平五，紅勝），炮四平九，包2平1，炮九進六，卒2平3，兵五平四，將6平5，兵六平五，紅勝。

　2.炮四平九　　包2平1　　3.炮九進六　　車8退1

　4.傌二進三　　車8平7　　5.兵五平四　　將6平5

　6.兵六平五　　紅勝。

第2題　單鞭救主著法紅先和

　1.前兵平八　　卒3進1　　2.帥六平五　　包8退3

3. 傌二退四　　……

紅如誤走兵八平七，則包8平1，黑勝。

　3. ……　　　　包8進3

黑伏包8平7殺。

4. 傌四進二　　包8退4　　5. 傌二退四　　包8進4

6. 傌四進二　　包8退5　　7. 傌二退四　　包8平1

8. 兵四進一　　……

棄兵是紅謀和關鍵，它可迫黑將進入紅八路兵伏擊圈。紅如徑走傌四進五，包1平5，兵八平七，將5平4，黑鐵門拴勝。

　8. ……　　　　將5進1　　9. 傌四進五　　包1平5

10. 兵九平八　　將5進1　　11. 後兵平七

以下黑無法以鐵門拴勝，只能走包守和。

第3題　雙蝶爭芳著法紅先勝

1. 前炮平四　　車6進1　　2. 炮三平四　　車6平7

3. 炮四退四　　車7進2　　4. 兵三進一　　卒5平4

5. 帥六平五　　後卒平5　　6. 帥五平四　　……

紅如走兵二平三催殺，黑則卒5進1，帥五平四，卒5平6，帥四平五，卒6進1，黑勝。

　6. ……　　　　卒5進1　　7. 兵五進一　　……

紅如炮四進七，卒4進1，兵五進一，將6平5，炮四平五，卒8平7，以下黑捷足先登勝。

　7. ……　　　　將6平5

黑如將6進1，炮四進六，卒5進1，帥四進一，卒4平5，帥四平五，將6進1，以下紅可進三兵勝。

8. 炮四平一　　卒4進1　　9. 炮一退一　　卒8平7

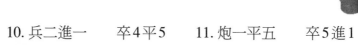

10. 兵二進一　　卒4平5　　11. 炮一平五　　卒5進1

12. 帥四進一　　紅勝定。

第4題　小潭溪著法紅先和

1. 前俥平六　　……

紅如後俥平六，車4退5，俥一平六，馬3進4，炮一進四，馬4退5，炮二退四，車4平5，炮一退七，卒5進1，黑勝。

1. ……　　　　馬3進4　　2. 炮二退四　　馬4進6

3. 炮一退四　　卒6平5

黑如車4退5，俥一平四，車4平6，炮一進八，車6退3，炮二進九，紅勝。

4. 帥五平四　　車4退5　　5. 俥一平三　　馬6退5

6. 俥三平六　　馬5進4　　7. 炮二進一　　馬4進3

8. 炮一平五　　卒5進1　　9. 炮五平三　　馬3進5

10. 帥四平五　　馬5進7　　11. 炮三平四　　將4平5

12. 炮二平三　　卒5進1　　13. 炮三平五　　馬7進5

和棋。

第5題　雙龍歸天著法紅先和

1. 前俥平六　　包1平4　　2. 炮二平六　　……

紅如改走俥二平六，則卒3平4，炮二進六，象7進9，兵四進一，象5退7，兵四平三，車5退8，將四進一，卒8平7，黑勝。

2. ……　　　　卒3平4

黑如包4平6，兵七平六，將4平5，兵六平五，將5平4，俥二平六，紅勝。

3. 炮六進二　　卒8平7

黑如馬4退5催殺，則俥二平三，馬5退7，兵四平五，紅勝。

4. 炮六退四　　車5平4　　　5. 帥四平五　　卒7平6

6. 俥二退三　　卒4平5

黑如卒6進1，帥五平四，車4平8，兵四平五，紅勝。

7. 俥二平四　　車4平6　　　8. 兵四平五　　車6平4

9. 兵七平六　　車4退7　　　10. 兵五平六　　將4進1

11. 相七進九　　和棋。

第6題　　石燕拂雲著法紅先和

1. 後俥平五　　象3進5　　　2. 兵四進一　　……

紅如誤走俥五退二，則卒3平4，帥六平五，包8進1，黑勝。

2. ……　　　　將5平6　　　3. 俥一平四　　將6平5

4. 俥五退二　　卒3平4　　　5. 帥六平五　　……

只能進帥。紅如改走俥五平六，包8進1，俥四退四，卒7平6，黑勝。

5. ……　　　　包8進1　　　6. 俥四退四　　卒7平6

7. 帥五平四　　卒4平5　　　8. 炮一平五　　象5退3

9. 兵九進一　　包8退3　　　10. 炮五進一　　包8退1

和棋。

第7題　　浪遏飛舟著法紅先和

1. 炮三進九　　車6平7　　　2. 炮二平四　　車7平8

黑如車7平6，俥一進三，包1退7，後兵進一，卒6進1，俥一平四，車6進6，炮四進三，卒1平2，後兵進一，紅方勝定。

3. 俥一進九　　包1退7

黑如車8平9，則兵九平八，紅勝。

4. 俥一平二　　包1平8　　5. 炮四進四　　包8平5

6. 前兵進一　　……

紅如企圖保留雙兵而改走炮四平五，黑則包5進5，以下是兵卒之爭。黑捷足先登。

6. ……　　　將4平5　　7. 炮四退一　　卒1進1

8. 炮四平二　　卒3平4　　9. 相五進七　　卒1平2

10. 炮二退一　　卒2平3　　11. 炮二進三　　卒5平4

和棋。

第8題　九伐中原著法紅先和

1. 兵四平五　　士4進5　　2. 兵五進一　　……

紅如誤走俥四退五貪車，黑則卒3平4，帥六退一，卒4進1，帥六平五，卒4進1，獨卒擒王。

2. ……　　　將4進1　　3. 傌五進六　　車6退5

4. 帥六平五　　車6進3　　5. 傌六進七　　車6平3

6. 兵七進一　　卒3平4　　7. 兵八平七　　卒4進1

8. 帥五進一　　卒4平3　　9. 兵七平八　　和棋。

第9題　小巡河炮著法紅先和

1. 炮三進四　　車6平7　　2. 炮二進四　　車7進4

3. 前兵進一　　將4平5　　4. 俥一平三　　卒4平5

5. 帥五平六　　卒6進1　　6. 俥三進四　　將5進1

7. 兵五進一　　將5平6　　8. 兵五平四　　將6平5

9. 兵四進一　　將5平6　　10. 俥三退一　　將6退1

11. 俥三平四　　將6進1　　12. 炮二平五　　將6退1

13. 炮五退五　　卒6平5　　14. 炮五退四　　卒5進1

15. 帥六平五　　和棋。

第10題 雙傌回營著法紅先和

1. 俥六平五　　……

紅如誤走傌七退六，卒8平7，相三退一，卒7平6，傌二退四，將5平6，俥六平五，卒4平5，傌六退五，卒5平6，黑勝。

| 1. …… | 將5進1 | 2. 兵三平四 | 將5退1 |

3. 兵四進一　　……

紅如傌七退六，卒8平7，相三退一，象5進3，相九進七，卒4平5，傌六退五，卒5進1，黑勝。

| 3. …… | 將5平4 | 4. 傌七退六 | 卒8平7 |
| 5. 相三退一 | 象5進3 | 6. 相九進七 | 象3退1 |

和棋。

試卷4 古典排局問題測試（四）

第1題 懸崖勒傌著法紅先和

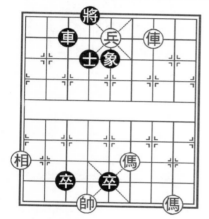

提示：紅方二路傌跳到四路底線嚴防，前傌攔將，方可謀和。

第2題 六出祁山著法紅先和

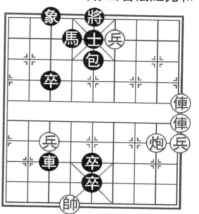

提示：本局紅俥炮利用移位換形可以守和。紅炮的最佳落腳點很關鍵。

第3題 將軍卸甲著法紅先和

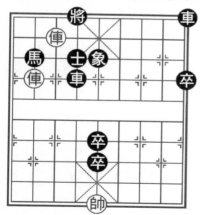

提示：本局紅先和。首著紅走俥八進一吃馬叫殺如何？

第4題 力挽狂瀾著法紅先和

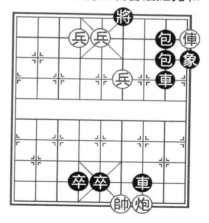

提示：紅方能走出平兵解殺還殺兼捉黑雙車的力挽狂瀾之手，為謀和的關鍵一步。

第5題　力敵三軍著法紅先和

提示：本局首個回合紅方回
傌、黑方落象，各施解殺還殺術，
此時進兵引將是謀和的要著。

第6題　李代桃僵著法紅先和

提示：本局紅方不惜犧牲傌炮
兵，再主動獻傌，換取黑花心卒，
方可平安無事，謀得和棋。

第7題　兩路進兵著法紅先和

提示：在紅首著進傌照將以兵
吃車後，雙方互獻兵卒是本局能和
解的精彩之處。

第8題　縱橫馳騁著法紅先和

提示：本局紅方子力雖寡，但
紅方雙傌縱橫馳騁，可以獲勝。

第9題　轟轟烈烈著法紅先勝

第10題　及第思鄉著法紅先勝

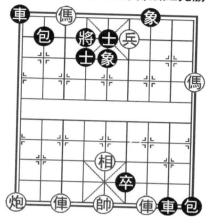

提示：黑方殺機四伏，紅方智取可勝。注意巧妙應用二路雙炮的威力，即可成功。

提示：可參閱試卷1第8題的「躍馬還鄉著法紅先和」本題定能迎刃而解，為紅先勝。

試卷4　解　答

第1題　懸崖勒傌著法紅先和

1. 兵五平六　　……

紅如兵五進一，將4平5，俥三平七，象5進3，俥七退三，卒3平4，傌四退六，卒5進1，黑勝。

1. ……　　　　車3平4　　　2. 俥三平六　　　將4進1

3. 傌二進三　　將4平5　　　4. 傌三退四　　　……

懸崖勒傌！不能再冒進。紅如傌三進四，則象5進7，前傌進五，將5退1，傌五退三，卒3平4，傌四退六，卒5進1，黑勝。

4. ……　　　　象5進7　　　5. 前傌進五　　　將5退1

6. 傌五退四　　象7退9　　　7. 前傌進五　　　和棋。

第2題　六出祁山著法紅先和

1. 前俥進四　　士5退6　　2. 炮二進六　　士6進5

3. 兵四進一　　……

紅如炮二退七，士5退6，兵四進一，馬4退6，前俥平四，將5平6，炮二平七，後卒平4，俥一平六，卒5平4，帥六平五，後卒平5，俥六平五，卒5進1，黑勝。

3. ……　　　　將5平6　　4. 炮二退七　　將6進1

5. 後俥平四　　包5平6

黑如士5進6，俥一退一，將6退1，炮二平七，後卒平4，俥一平六，卒5平4，帥六平五，後卒平5，帥五平四，卒5進1，俥四進三，紅勝。

6. 俥一退一　　將6退1　　7. 俥四進三　　士5進6

8. 炮二平七　　後卒平4　　9. 俥一平六　　卒4平3

10. 俥六退七　　卒5平4　　11. 帥六進一　　將6平5

12. 兵七進一　　象3進1　　13. 兵一進一　　後卒進1

14. 兵七進一　　象1進3　　和棋。

第3題　將軍卸甲著法紅先和

1. 俥八進一　　前卒進1　　2. 帥五進一　　卒5進1

3. 帥五退一　　卒5進1　　4. 帥五進一　　車9平5

5. 俥七退二　　……

紅如誤走俥八進二，黑象5退3，反照勝。

5. ……　　　　車4進1　　6. 俥七平五　　車5進1

進車生根為要著。黑如誤走車5平7生根，則俥五進一，車7進8，帥五進一，士4退5，俥八進二，將4進1，俥五進一，紅勝。

7. 俥八進二　　象5退3　　8. 俥八平七　　將4進1

9. 俥七退一　　　將4退1　　　10. 俥七平五　　　士4退5

11. 俥五平一　　　和棋。

第4題　力挽狂瀾著法紅先和

1. 俥一進一　　　後包退1　　　2. 俥一平二　　　象9退7

3. 俥二平三　　　車7退8　　　4. 兵五平四　　　將6平5

黑不可將6進1去兵，否則紅兵四進一連殺。

5. 後兵平三　　　……

紅平兵阻黑雙車，捉雙車伏殺，力挽狂瀾。

5. ……　　　　　卒5平6

黑如包8平6解殺，則兵四平五，將5平6，兵六進一，紅勝。

6. 帥四進一　　　車8進5　　　7. 帥四退一　　　……

紅如誤走帥四進一，車8退1，帥四退一，卒4平5，帥四退一，車8平6，黑勝。

7. ……　　　　　車8平5　　　8. 兵四平五　　　車5退7

9. 兵六平五　　　將5進1　　　10. 炮三進九　　　和棋。

第5題　力敵三軍著法紅先和

1. 傌一退二　　　象5退7　　　2. 兵六進一　　　……

進兵引將是紅謀和要著。如誤走俥一退二，卒3進1，炮七退七，卒5進1，黑勝。

2. ……　　　　　將5進1　　　3. 俥一進六　　　將5進1

4. 俥一平四　　　卒3進1　　　5. 炮七平五　　　卒5平6

6. 俥四退七　　　卒7平6　　　7. 帥四進一　　　將5退1

和棋。

第6題　李代桃僵著法紅先和

1. 傌三退五　　　象3進5　　　2. 炮七進九　　　象5退3

3. 兵六平五　　　將6平5　　　4. 後俥平五　　　將5平6

5. 俥三平四　　　……

紅獻俥乃要著！如誤走俥五退五，則卒2平3，帥六進一，車6平4，黑勝。

5. ……　　　車6退3　　　6. 俥五退五　　　車6進7

7. 帥六進一　　　卒2平3　　　8. 俥五進三　　　車6平4

9. 帥六平五　　　車4平6　　　10. 俥五進一　　　卒3平4

11. 帥五平六　　　和棋。

第7題　兩路進兵著法紅先和

1. 俥五進七　　　將4進1　　　2. 後兵平七　　　前卒進1

黑棄卒解危。黑如前卒平5，俥五退八，卒6平5，帥五進一，紅勝定。

3. 帥五平六　　　士4退5　　　4. 兵七平六　　　……

紅亦獻兵！解殺妙著。紅如誤走兵七進一，將4進1，帥六平五，卒4平5，俥五退一，卒6平5，帥五平四，卒8平7，黑勝。

4. ……　　　　將4進1

黑如士5進4，兵四平五，卒6平5，兵五平六，將4進1，俥五退八，紅勝。

5. 兵四平五　　　將4平5　　　6. 俥五平七　　　卒6平5

7. 俥七退二　　　士5進4　　　8. 兵三平四　　　將5退1

9. 俥七進一　　　將5退1　　　10. 俥七進一　　　將5進1

11. 兵四進一　　　將5平6　　　12. 俥七退八　　　卒4進1

13. 俥七平六　　　卒5平4　　　14. 帥六進一　　　和棋。

第8題　縱橫馳騁著法紅先勝

1. 傌三進二　　　將6平5　　　2. 傌四進三　　　將5平6

3. 傌三退五　　　將6平5　　　4. 傌五進三　　　將5平6

5. 傌三進五！　……

目前此傌已無處可去。紅如傌三退四，則堵塞炮路，再傌三退二，則黑可包8退7去傌，現殉職沙場，壯烈之舉。

5. ……　　　　將6平5　　　6. 傌二退四　　　將5平6

7. 炮一平四　　　紅勝。

第9題　轟轟烈烈著法紅先勝

1. 俥三平四　　　將6平5　　　2. 俥四進七　　　將5進1

3. 俥四退一　　　將5退1　　　4. 前炮進四　　　……

紅如前炮平五，象5進7（黑如誤走象5進3，炮二平五，包8平5，前炮平一，包5平9，炮一進四，象7進9，俥二進五，紅勝），炮二平五，包8平5，紅無殺著，黑勝。

105

4. ……　　　　包8退6

黑如象7進9，則俥四進一，再俥二進四，紅勝。

5. 俥四平五　　　將5進1　　　6. 俥二進四　　　將5退1

7. 炮二進七　　　紅勝。

第10題　及第思鄉著法紅先勝

1. 俥七進八　　　將4退1　　　2. 炮九平六　　　將4平5

3. 俥七平五　　　士4退5　　　4. 兵四平五　　　將5平4

5. 傌七退六　　　包2平4　　　6. 傌六退八　　　包4平2

7. 傌八退六　　　包2平4　　　8. 傌六進五　　　包4平2

9. 傌五退六　　　包2平4　　　10. 傌六退七　　　包4平2

11. 傌七退六　　　包2平4　　　12. 傌六退四　　　包4平2

13. 俥三進九　　　紅勝。

試卷5 古典排局問題測試（五）

第1題　損人安己著法紅先勝

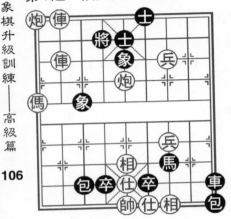

提示：本局佈子較複雜。紅方應審時度勢，見縫插針方可取得勝利。

第2題　四面楚歌著法紅先勝

提示：本局紅方雖有眾多攻擊子力，但黑方防守甚嚴。你能以堵塞戰術取勝嗎？

第3題　逢山開路著法紅先勝

提示：棄俥堵塞和棄俥引離是紅方獲勝的重要戰術。

第4題　三獻刵足著法紅先勝

提示：本局紅方勇棄雙俥偶炮，以單兵造成悶殺而取勝。

第5題 清風四座著法紅先和

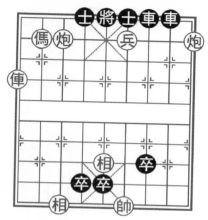

提示：紅方首著棄兵引士、沉俥叫將，再左炮右移堵車還殺，是謀和的關鍵著法。

第6題 商山四皓著法紅先和

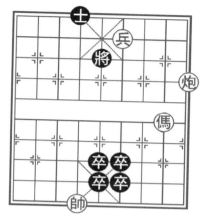

提示：紅方傌炮兵在右翼騰挪造殺，迫黑棄卒解殺，最後紅傌返鄉增援，方可和棋。

107

第7題 武夷九曲著法紅先和

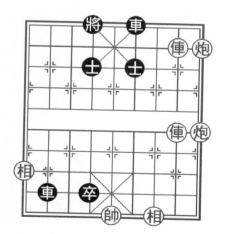

提示：紅方首著棄俥通炮路，再利用俥炮抽將，得以巧妙成和。

第8題 埋塵斷劍著法紅先和

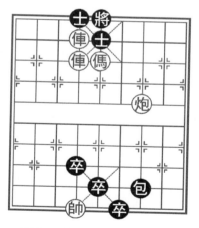

提示：本局紅俥殺雙士，繼而篡位照將，再棄傌照將引離黑包，以俥吃黑花心卒成和。

第9題　芳草晴陽著法紅先和

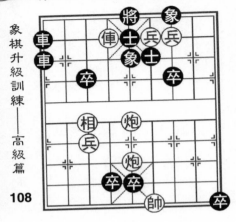

提示：紅方首著兵四進一後，再棄俥照將，利用雙炮騰挪構成門拴殺勢，迫黑棄車卒求和。

第10題　三戰呂布著法紅先勝

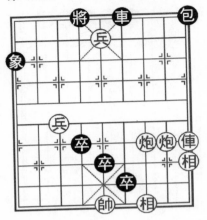

提示：三戰呂布原局為紅勝。本局是經過修改後的局勢，可以成和。您不妨先用紅炮二進六照將試試看。

試卷5　解　答

第1題　損人安己著法紅先勝

1. 前俥退一	將4退1	2. 後俥平六	士5進4
3. 俥八進一	象5退3	4. 俥八平七	將4進1
5. 傌九進八	將4平5	6. 俥七平五	將5平6
7. 兵三進一	將6進1	8. 傌八退六	士4退5
9. 俥五退一	士6進5	10. 炮九平五	士5進4
11. 後炮進二	紅勝。		

第2題　四面楚歌著法紅先勝

1. 俥六進二	車3平4	2. 兵四進一	馬8退6

3. 傌八退六　　　象3退5

黑如車4進1，炮九平四，馬6退8，俥五退一，將6退1，傌三退四，紅勝。

4. 炮九平四	馬6進8	5. 俥五退一	車4平5
6. 傌三退四	將6進1	7. 傌六退五	將6退1
8. 傌五進四	將6進1	9. 炮六平四	馬8進6
10. 炮四退二	馬6進4	11. 兵三平四	紅勝。

第3題　逢山開路著法紅先勝

1. 前俥平四	車6退1	2. 俥五進七	將6進1
3. 兵二平三	將6進1	4. 俥五退二	象3進5
5. 傌八退六	士4進5	6. 炮九進五	象5進3
7. 傌六退八	象3退5	8. 傌八退六	紅勝。

第4題　三獻刖足著法紅先勝

1. 俥二進九	象9退7	2. 俥二平三	象5退7
3. 俥七進一	將4進1	4. 炮三平六	馬5退4
5. 俥七平六	士5退4	6. 傌七進八	後包退8
7. 兵八平七	紅勝。		

第5題　清風四座著法紅先和

1. 兵四平五　　　士4進5

黑如將5進1，俥九平五，將5平4，傌八退七，將4進1，俥五進一，紅勝。

| 2. 俥九進三 | 士5退4 | 3. 炮七平二 | 卒5平6 |

黑如卒5進1，帥四平五，士6進5，相五進三，將5平6，傌八進六，車7進5，傌六退五，紅勝。

| 4. 帥四進一 | 卒7平6 | 5. 帥四進一 | 車7進7 |
| 6. 帥四退一 | 卒4平5 | 7. 帥四平五 | 車7進1 |

8. 帥五退一　　車7平4　　9. 俥九平六　　車4退8
10. 傌八進六　　將5平4　　11. 炮二平九　　車8進1
12. 炮一進一　　車8退1　　13. 炮一退七　　和棋。

第6題　商山四皓著法紅先和

1. 傌二進三　　將5平6　　2. 炮一進三　　卒5進1
黑如士4進5，傌三進二，將6平5，炮一平五，士5退6，傌二退三，將5平6，兵四平五，士6進5，傌三進二，將6退1，炮五平一，紅勝。

　3. 帥六平五　　士4進5　　4. 炮一平五　　……
紅如傌三進二，則將6平5，炮一平五，將5平4，黑勝。

　4. ……　　　　前卒平5　　5. 帥五平六　　後卒平4
　6. 炮五退八　　卒6進1　　……
黑如誤走卒6平5，則傌三進二，將6退1，炮五平一，紅勝。

　7. 傌三退五　　將6退1　　8. 傌五退四　　卒6平5
　9. 傌四退五　　士5退6　　和棋。

第7題　武夷九曲著法紅先和

1. 前俥平六　　將4進1　　2. 俥二進四　　士4退5
黑如將4退1，則俥二平六，將4進1，炮一平六，紅勝。

　3. 俥二退三　　將4退1　　4. 俥二平六　　將4平5
　5. 炮一平五　　士5進4　　6. 炮一平五　　將5進1
　7. 俥六平五　　將5平4　　8. 炮五平六　　士4退5
　9. 俥五平六　　士5進4　　10. 俥六平八　　士4退5
　11. 俥八退四　　車6平7　　12. 炮六平三　　車7進5

13. 俥八平六　　　士5進4　　14. 相三進五　　　和棋。

第8題　埋塵斷劍著法紅先和

1. 俥六進一　　　士5退4　　2. 俥六進二　　　將5進1
3. 俥六平五　　　將5平6

黑如將5平4，傌五退七，將4進1，俥五退二，紅勝。

4. 傌五退三　　　包7退5　　5. 俥五退八　　　包7平4
6. 炮三平六　　　卒4平5　　7. 炮六平七　　　卒5進1
8. 炮七退五　　　卒6平5　　9. 炮七平五　　　卒5進1
10. 帥六平五　　　和棋。

第9題　芳草晴陽著法紅先和

1. 兵四進一　　　將5平6　　2. 俥六進一　　　士5退4
3. 後炮平四　　　士6退5　　4. 兵三平四　　　將6平5
5. 炮四平九　　　卒5進1　　6. 帥四進一　　　卒4平5
7. 帥四平五　　　前車進2　　8. 炮九進六　　　車1平5
9. 炮九進一　　　象5退3　　10. 炮五退二　　　卒7進1
11. 帥五平四　　　車5進3　　12. 相七退五　　　卒3進1
和棋。

第10題　三戰呂布著法紅先和

1. 炮二進六　　　車6平8　　2. 帥五平六　　　包9進7
3. 炮三退二　　　包9進2　　4. 俥一退三　　　卒6平5
5. 相三進五　　　卒4進1　　6. 相五進三　　　車8平6

黑如象1退3，兵七進一，象3進5，兵七平六，象5退7，俥一平四，卒5平6，兵六進一，車8進1，俥四平五，卒6平5，俥五進一，車8進8，俥五退一，卒4進1，帥六進一，車8平5，炮三平五，車5平2，兵六進一，車2退8，相三退五，紅勝定。

7. 俥一平二　　……

紅如誤走炮三平二，象1退3，兵七進一，象3進5，兵七平六，象5退7，兵六進一，車6進8，黑勝。

7. ……　　　　車6平9　　8. 炮三平一　　車9平6

9. 炮一平三　　象1退3

至此已和，但黑仍執子求變。

10. 兵七進一　　象3進5　　11. 兵七平六　　……

紅如誤走兵七進一，象5退7，炮三平一，卒4進1，炮一平六，車6進5，兵七進一（兵七平六，車6平4，黑勝），卒5平4，帥六平五，車6平5，帥五平四，卒4平5，黑勝。

11. ……　　　　象5退7　　12. 炮三平一　　車6進8

13. 炮一進八　　車6退8　　14. 炮一退八　　車6進8

雙方不變作和。

試卷6 現代排局問題測試（一）

第1題 困獸猶鬥著法紅先勝

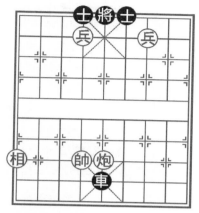

提示：紅利用黑車受圍之弱點，用相助攻，最後致黑將困斃而亡。

第2題 暗度陳倉著法紅先勝

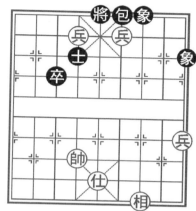

提示：紅運帥助攻，困住黑包，用一路兵渡河助攻取勝。

第3題 死馬難醫著法紅先勝

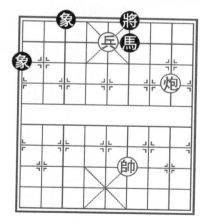

提示：紅用師困馬，炮兵先勝。

第4題 炮火連天著法紅先勝

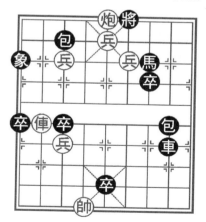

提示：紅炮五退八後再平四路牽車。

第5題　東樂曉月著法紅先勝

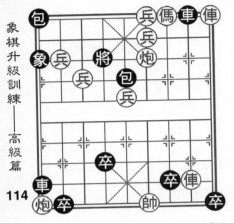

提示：紅炮、黑包相互連環攻擊，終成和局。

第6題　西湖殘照著法紅先勝

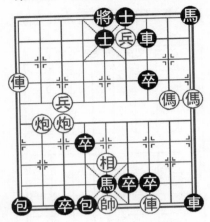

提示：紅方利用俥傌炮聯攻，最終衝出三路俥獲勝。

第7題　峽石晴嵐著法紅先和

提示：紅方利用俥炮配合，閃炮叫殺，兌子成和。

第8題　壽春煙雨著法紅先和

提示：本局雙方以炮(包)互牽對方大俥(車)，終局兌子成和。

第9題　茅仙古洞著法紅先和

提示：紅方傌炮聯合抽將，終局紅俥咬黑卒成和。

第10題　環城遇難著法紅先勝

提示：紅兵叫將吸引黑車，終局以八路炮進攻獲勝。

試卷6　解　答

第1題　困獸猶鬥著法紅先勝

1. 相九進七　　車5進1　　2. 帥六退一　　車5平6

3. 炮五退一　　車6退1

黑如改走車6退4，則兵六進一，將5進1，相七退五，車6平5，紅方勝定。

4. 相七退五　　士6進5　　5. 兵三進一　　車6平5

6. 帥六平五　　士5進6　　7. 帥五退一　　士4進5

8. 相五退三　　黑方欠行，紅勝。

第2題　暗度陳倉著法紅先勝

1. 帥六退一　　象9進7　　2. 帥六退一　　象7進9

3. 帥六平五　　　卒3進1

黑如改走包6平9，則帥五平四，紅勝。

4. 相三進五　　　象7退5

由於黑包被牽，以下紅從容渡一路兵取勝。

第3題　死馬難醫著法紅先勝

1. 兵五平六　　　……

紅如兵五平四去馬，則將6平5，和局。

1. ……　　　　　象1進3

黑如將6平5，炮二平八，馬6退4，帥四退一，黑方欠行，紅勝。

2. 兵六進一　　　象3進1　　　3. 炮二平八　　　象3退5

4. 炮八進三　　　象1退3　　　5. 兵六平五　　　紅勝。

第4題　炮火連天著法紅先勝

1. 炮五退八　　　卒1平2　　　2. 兵七進一　　　車8平6

3. 炮五平四　　　馬7退8

黑如車6進2，兵五平四，將6平5，兵七平六，卒3平4，前兵平五，將5平6，帥六平五，卒4平5，兵六進一，包8退5，兵五平四，紅勝。

4. 兵七平六　　　包8平6

黑如車6進2，兵六進一，包8平5，兵五進一，紅勝。

5. 炮四平一　　　車6平9

黑如包6平9，帥六平五，車6平5（車6退4，兵五進一連殺），帥五平四，包9平6（包9退4，兵四進一，馬8進6，兵五平四，將6平5，兵四進一，紅勝），炮一進八，馬8進9，兵四進一，紅勝。

6. 帥六平五　　　車9平5

象棋升級訓練——高級篇

116

　　黑如包6平5，炮一平四，車9平6，兵四進一，馬8進6，兵五平四，將6平5，兵四平五，紅勝。

　　7. 帥五平六　　　車5平9　　　8. 帥六平五　　　車9平5

　　9. 帥五平六　　　車5退5

黑不能一將一捉，只能退車吃紅花心兵暫解燃眉。

　　10. 炮一進八　　　馬8進9　　　11. 兵六平五　　　紅勝。

第5題　東津曉月著法紅先和

　　1. 兵七進一　　　將4退1　　　2. 後兵平五　　　將4退1

　　3. 兵四平五　　　包5退3

　　黑如誤走包1平5，則炮四進二，後包平7，炮四平二，包7平9，俥二平三，車1平7，兵七平六，包9進1，炮九進六，包5平4，兵八平七，車7平3，兵六進一，包9平4，兵七平六，車3退7，炮二退五，前包平2，炮二平五，包2退3，炮五平六，包4進4，炮九平六，車3平4，兵六進一，紅勝。

　　4. 炮四進二　　　包5平7　　　5. 炮四平二　　　包7平9

　　6. 炮二平九　　　……

　　紅如誤走俥二平三，車1平7，炮二平九（炮九進九，卒9平8，黑勝），卒9平8，前炮平一，卒4平5，兵七進一，卒8平7，帥四平五，卒5進1，帥五平六，卒2平3，黑勝。

　　6. ……　　　　　包9平1　　　7. 俥二平三　　　車1平7

　　8. 炮九進九　　　車7退7　　　9. 兵七進一　　　車7平5

　　10. 兵八進一　　　車5平6

　　必要的頓挫！黑如徑走車5平3，則兵八平七，卒4平5，帥四進一，紅勝定。

11. 帥四平五　　　車6平3　　　12. 兵八平七　　　卒4進1

13. 兵七平六　　　將4進1

黑如誤走將4平5，紅則炮九平六驅黑卒勝定。

14. 炮九平四　　　卒2平3　　　15. 炮四退九　　　卒3平4

16. 炮四平六　　　卒4進1　　　17. 帥五進一　　　和棋。

第6題　西湖殘照著法紅先勝

1. 俥九進三　　　士5退4　　　2. 炮八進五　　　士4進5

3. 炮七平五　　　將5平4　　　4. 炮八退八　　　將4進1

5. 炮八平六　　　卒4平5

黑如士5進4，炮五平六，士4退5，兵七平六，士5進4，兵六平五，士4退5，前炮平一，卒4平5，與主著同。

6. 炮五平六　　　卒5平4　　　7. 兵七平六　　　士5進4

8. 兵六平五　　　士4退5　　　9. 前炮平一　　　卒4平5

黑如士5進4，兵四平五，將4平5，俥二進四，將5平4，炮一平六，士4退5，俥九退一，將4退1，傌四進六，紅速勝。

10. 俥九退一　　　將4退1　　　11. 炮一進五　　　車7退1

12. 俥九進一　　　將4進1　　　13. 兵四平五　　　將4平5

黑如士6進5，俥九退一，將4進1，傌二進四，將4平5，俥九退一，士5進4，兵五進一，將5平6，炮六平四，卒7平6，兵五進一，將6退1，俥九進一，士4退5，俥九平五，紅速勝。

14. 傌二進四　　　將5平6

黑如將5平4，傌四退六，將4平5，傌六進七，將5平6〔將5進1，兵五進一，將5平6，兵五平四，將6平5（將6退1，俥九平四，車7平6，傌一進二，紅勝），俥九平

五，將5平4，俥七退六，卒5平4，俥六進八，紅勝〕，俥一進二，車7進2，俥七退五，將6平5，俥五進三，將5平4，俥九平六，紅勝。

15. 炮六平四　　卒5平6

黑如卒7平6，俥九平四，車7平6，俥一進三，將6進1，俥三進二，將6退1，炮一退一，車9退8，俥三進八，將6退1，俥三退一，將6退1，俥三平四，將6平5，俥四進二，將5平4，俥二退四，將4平5，前俥退六，將5平4，俥六進八，紅勝。

16. 俥九平四	車7平6	17. 俥一進三	將6進1
18. 俥四退六	卒7平6	19. 俥三進二	將6退1
20. 炮一退一	車9退8	21. 俥三進八	將6進1
22. 俥三退二	將6退1	23. 俥三平四	將6平5
24. 俥四平五	將5平4	25. 俥二進四	將4退1
26. 俥六進七	車9平3	27. 俥四退五	將4平5
28. 俥五進七	將5平4	29. 俥五平六	紅勝。

第7題　峽石晴嵐著法紅先和

1. 後兵平四	將6進1	2. 兵二平三	將6退1
3. 俥八進六	象3進5	4. 俥二進四	包5平8
5. 後兵進一	將6進1	6. 俥六進五	包3平5
7. 俥四進一	車8平6	8. 炮五進六	包8平5
9. 炮九平五	車1退8	10. 炮五平四	車1平5
11. 炮四退七	象5退7		

黑如卒4平5，帥五進一，象5退7，相三退五，車5進4，俥四退三，將6平5，兵八進一，紅勝定。

12. 炮四平六	車5平6	13. 兵八進一	車6平5

14. 炮六進一	車5進5	15. 相三退五	車5平2
16. 兵八平七	車2退2	17. 兵六進一	車2退1
18. 兵六進一	象7進9	和棋。	

第8題　壽春煙雨著法紅先和

1. 兵二平三	象9退7	2. 兵四進一	將6進1
3. 前兵進一	將6退1	4. 前兵進一	將6進1
5. 後炮進八	車5進1	6. 俥六平五	車5平4
7. 俥五平六	包1平4	8. 前炮平六	包4進4
9. 炮九進七	將6進1	10. 傌七退六	將6平5
11. 前傌退四	將5平6	12. 炮六平五	包4進5
13. 炮五退六	包4平8	14. 炮九平五	卒6平5
15. 帥六平五	包8平5	16. 帥五退一	包5退8
17. 後兵進一	卒7進1	18. 傌四進二	將6退1
19. 傌二退三	包5平9	和棋。	

第9題　茅仙古洞著法紅先和

1. 前炮進一	士4進5	2. 傌九進八	士5退4
3. 後炮平五	車4平5	4. 傌八退六	士4進5
5. 兵八進一	士5退4	6. 傌六退四	將5進1
7. 傌四退五	車7退4	8. 傌五進七	象5進3
9. 炮五退三	車7平5		

黑如象3退5，相五進三，象5進3，相七進五，象3退5，相五退三，象5進3，傌七退五，象3退5，相三進一，以下紅勝。

　　10. 傌七進五　　……

　　紅如俥八進一，卒7進1，帥四進一（相五退三，車5平6，黑勝），馬9退7，帥四進一，馬7退5，炮五進三，

車5平6，黑勝。

	10. ……	象3退5	11. 俥八進一	馬9退7
12. 炮五進六	卒7平6	13. 俥八平四	馬7進6	
14. 帥四進一	將5進1	15. 炮九平六	包9平2	

和棋。

第10題　環城遇難著法紅先勝

	1. 俥四進一	士5進6	2. 兵六平五	車3平5
3. 炮二平四	士6退5	4. 炮四退三	士5進6	
5. 兵四平三	士6退5	6. 兵三平四	士5進6	
7. 兵四平五	士6退5	8. 炮四退二	士5進6	
9. 仕四退五	士6退5	10. 傌三退四	士5進6	
11. 傌四退二	士6退5	12. 傌二退四	士5進6	
13. 傌四進三	士6退5	14. 傌三進二	將6進1	
15. 傌二退四	將6進1	16. 仕五進四	將6平5	
17. 兵五進一	將5平4	18. 兵七平六	將4退1	
19. 後兵平七	將4退1	20. 炮四平六	馬2進4	
21. 兵八平七	馬1退3	22. 炮八進九	紅勝。	

試卷7　現代排局問題測試（二）

第1題　壽陽風光著法紅先和

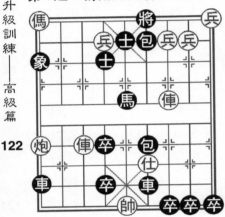

提示：紅九路傌回防黑方底卒，終局雙方走開成和。

第2題　淮王丹井著法紅先勝

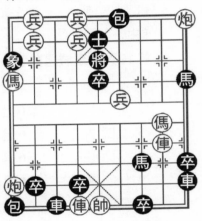

提示：本局紅以送佛歸殿之術獲勝。

第3題　三進山城著法紅先和

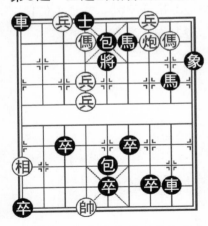

提示：紅炮逐個消滅對方主力成和。

第4題　觀園巧遇著法紅先和

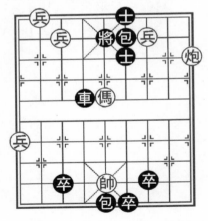

提示：紅利用較好的傌位消滅黑車成和。

5題　二鬼拍門著法紅先勝

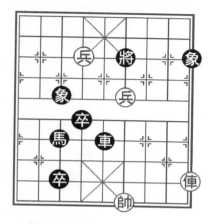

提示：借帥進兵，獻俥獲勝。

第6題　連棄三兵著法紅先勝

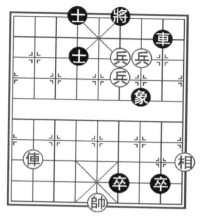

提示：顧名思義，連棄三兵獲勝。

123

第7題　轉戰千里著法紅先勝

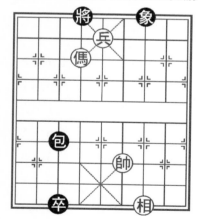

提示：紅傌幾經迂迴，輔以帥兵取勝。

第8題　棄子取勢著法紅先勝

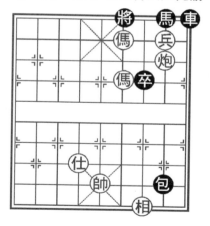

提示：紅方連棄傌炮，以傌兵獲勝。

第9題　夕陽風采著法紅先勝

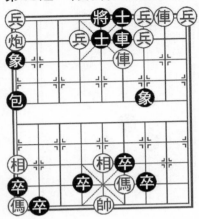

提示：本局紅方利用底兵取勝。

第10題　竹林春風著法紅先和

提示：雙方大量交換子力，終局紅炮守和雙卒。

試卷7　解　答

第1題　壽陽風光著法紅先和

1. 兵三平四	將6進1	2. 兵六平五	士4退5
3. 俥三平四	馬5退6	4. 兵二平三	將6退1
5. 俥四進二	士5進6	6. 俥七進六	象1退3
7. 炮九平四	士6退5	8. 炮四退二	將6平5
9. 炮四平九	後卒平5	10. 傌九退七	將5平4
11. 炮九進八	象3進5	12. 傌七退九	卒5進1
13. 傌九進八	象5退3	14. 傌八退七	將4進1
15. 傌七退五	將4進1	16. 傌五退七	將4平5
17. 傌七退六	卒7平6	18. 帥五平四	卒5平6

19. 傌六退四　　卒4平5　　20. 炮九退五　　將5平6

21. 炮九平四　　象3進1　　22. 炮四進一　　象1進3

和棋。

第2題　淮王丹井著法紅先勝

1. 傌二進三　　包6進3　　2. 俥二進四　　士5進6

2. 俥二平四　　將5平6　　4. 兵四進一　　將6平5

5. 兵四平五　　將5平4　　6. 傌九退七　　車3退5

黑如將4退1，兵八平七，將4退1，傌三進四，將4平5，傌四進二，將5進1，兵五進一，紅勝。黑再如象1進3，傌三進四，將4退1，炮九進七，紅勝。

7. 俥六進一　　車9平4　　8. 傌三進四　　將4退1

9. 炮一退一　　馬9退8　　10. 傌四退六　　馬8進6

11. 炮九平六　　馬6進4　　12. 傌六進四　　馬4退5

13. 兵五平六　　車3平4　　14. 兵六進一　　將4退1

15. 兵六進一　　將4平5　　16. 兵六平五　　將5平6

17. 炮六平四　　車4平6　　18. 兵五進一　　紅勝。

第3題　三進山城著法紅先和

1. 前兵進一　　將5平4　　2. 兵六進一　　將4平5

3. 兵六進一　　將5平6　　4. 炮三平五　　馬8退7

5. 炮五平三　　包5退6

黑如誤走士4進5，炮三平五，車8退7，炮五退二，紅勝。

6. 炮三平五　　車8退7　　7. 炮五平二　　士4進5

8. 炮二平五　　馬6進8　　9. 炮五進一　　將6退1

10. 炮五平九　　馬8退7　　11. 炮九退一　　馬7進5

12. 兵六平五　　卒7平6

黑如誤走卒3平4，則兵五進一，將6進1，兵五平四，將6平5，炮九退一，紅勝。

13. 兵五進一　　　將6進1　　14. 兵五平四　　　將6平5

15. 傌六退七　　　……

紅如誤走炮九退一催殺，黑則卒5進1連殺。

15. ……　　　　　將5平6　　16. 兵四平三　　　前卒進1

黑如誤走卒3進1，紅則炮九退四，勝定。

17. 炮九退八　　　前卒平5

黑如卒3進1，炮九平四，卒6平5，炮四進四，紅勝。

18. 炮九平五　　　卒5進1　　19. 帥六平五　　　卒6平5

20. 相九退七　　　卒3平2　　　……

黑如卒3平4，傌七退五，將6平5，傌五退六，紅勝。

黑再如卒3進1，傌七退五，將6平5，傌五退三，紅勝。

21. 傌七退六　　　卒2平3　　22. 傌六進四　　　卒3平4

和棋。

第4題　觀園巧遇著法紅先和

1. 兵三平四	將5退1	2. 炮一進二	士6進5
3. 傌三進四	車4平8	4. 兵四平五	將5平6
5. 傌四進三	車8退4	6. 兵七平六	卒7平6
7. 帥五進一	卒3平4	8. 兵八平七	車8平9
9. 兵五平四	將6進1	10. 傌三退二	將6進1
11. 傌二進一	後卒平5	12. 帥五平六	包5平4
13. 帥六平五	包4退8	14. 傌一退二	包4平3
15. 傌二退三	將6退1	16. 傌三退四	包3進8
17. 傌四退五	卒4平5	18. 帥五退一	和棋。

第5題　二鬼拍門著法紅先勝

1. 兵四進一	將6退1	2. 兵四進一	將6平5
3. 兵四進一	將5退1	4. 俥一平五	馬3進5
5. 兵六進一	車5平6	6. 帥四平五	車6進1
7. 俥五平四	車6進1	8. 兵四平五	將5平6
9. 兵六進一	車6進1	10. 帥五進一	卒3平4
11. 帥五平六	車6退1	12. 帥六進一	卒4進1
13. 帥六平五	至此黑無法解殺，紅勝。		

第6題　連棄三兵著法紅先勝

1. 兵三進一	車8平7	2. 俥八平二	象7退9
3. 兵四進一	將6進1	4. 兵四進一	將6退1
5. 兵四進一	車7平6	6. 俥二進七	象9退7
7. 俥二平三	紅勝。		

第7題　轉戰千里著法紅先勝

1. 相三進五　　　……

紅瞄黑卒且伏相五進七絕殺，取勝關鍵。

1. ……	包3退4	2. 相五退七	象7進5
3. 帥四平五	象5退7	4. 傌六退七	象7進5
5. 傌七進九	包3退1	6. 傌九進八	象5退7
7. 相七進九	象7進9	8. 傌八退七	包3進1
9. 傌七退六	象9退7	10. 傌六進五	包3退2
11. 兵五平六	將4平5	12. 帥五平六	包3進3
13. 傌五進三	包3平4	14. 兵六平五	將5平4
15. 傌三退四	包4退1	16. 傌四退五	包4進4
17. 傌五退六	包4退4	18. 傌六進八	

至此黑包被牽，紅傌迂迴至黑方右翼可從容取勝。

127

第8題　棄子取勢著法紅先勝

1. 炮二平四　　　將6進1　　　2. 傌四進六　　　將6進1

紅方連棄二子換取傌兵有效攻勢。

3. 傌六進五　　　將6退1　　　4. 兵二平三　　　將6退1

5. 傌五退四　　　包8退7　　　6. 兵三平二　　　將6進1

7. 傌四進六　　　車9進8　　　8. 帥五進一　　　車9退7

9. 兵二平一　　　馬8進7　　　10. 兵一平二　　　馬7退5

11. 兵二平三　　　將6退1

黑如將6進1，紅則相三進一，黑終欠行。

12. 相三進一　　　卒7進1　　　13. 帥五退一　　　將6平5

14. 兵三平四　　　捉死黑馬，紅勝。

第9題　夕陽風采著法紅先勝

1. 兵六進一　　　包4退8　　　2. 炮五進一　　　馬4進2

3. 傌三進四　　　將5平4　　　4. 炮五平二　　　卒3平4

5. 帥五退一　　　　……

紅如誤走帥五進一，包3進6，仕六退五，包4進6，黑勝。

5. ……　　　　　卒4進1　　　6. 帥五進一　　　包4平5

黑如包3平8，兵三平四，包4平6，兵四平五，紅勝。

7. 炮二進一　　　包5退1　　　8. 兵三平四　　　包5平8

9. 兵四平五　　　紅勝。

第10題　竹林春風著法紅先和

1. 前兵平四　　　士5退6　　　2. 俥二平四　　　……

紅如兵三平四，包1平5，相五進七，卒6平5，帥五平四，卒7進1，黑勝。

2. ……　　　　　車6退1　　　3. 俥四進二　　　將5平6

4. 兵三平四　　　將6平5　　5. 炮九退三　　卒7平6

6. 炮九退四　　後卒平5　　7. 兵一平二　　……

　紅如兵四平五，將5平6，兵六進一，卒6進1，黑勝。紅再如炮九平四，卒5進1速殺，黑勝。

7. ……　　　　象7退9　　8. 兵九平八　　卒4平5

另有三種著法均紅勝。

A. 卒6平5，炮九平五，卒4平5，帥五平六，後卒平4，兵四平五，將5平6，傌九進八，紅勝定。

B. 卒5進1，炮九平五，卒2平1，相九進七，卒1平2，相七退五，卒4平5，帥五平六，紅勝。

C. 卒2平1，兵八平七，象1退3，相九進七，卒4平5，帥五平六，後卒平4，炮九進八，象3進1，兵四平五，將5平6，兵六進一，紅勝。

9. 帥五平六　　後卒平4　　10. 兵四平五　　將5平6

11. 炮九平四　　卒5平4　　12. 帥六平五　　後卒平5

13. 帥五平四　　卒5進1　　14. 炮四進七　　卒4進1

15. 兵五進一　　將6平5　　16. 炮四平五　　卒4平5

17. 炮五退八　　卒5進1　　18. 帥四進一　　卒1平2

和棋。

試卷8現代排局問題測試（三）

第1題 前沿奇襲著法紅先勝

提示：本局發揮底兵作用，終局偶炮雙將勝。

第2題 中軍激戰著法紅先勝

提示：兵進底線，以偶炮底兵獲勝。

第3題 炮打悶宮著法紅先勝

提示：棄雙傌，紅炮悶殺。

第4題 引頸長嘯著法紅先勝

提示：棄傌運炮占位，借炮使偶勝。

第5題　駿馬穿宮著法紅先勝

提示：棄雙俥，借炮使傌勝。

第6題　七子花放著法紅先和

提示：紅炮拴鏈黑雙車，終局紅孤子對黑孤卒和。

131

第7題　深秋賞菊著法紅先和

提示：先棄後取，交換俥炮後，紅傌守黑雙卒成和。

第8題　重炮掩護著法紅先勝

提示：借俥使炮俥占中，傌炮叫將勝。

第9題　金門斗陣著法紅先勝

第10題　黃鶴展翅著法紅先勝

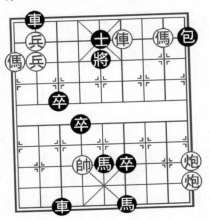

提示：棄兵引將，雙炮換位，俥雙炮勝。

提示：棄雙兵，借炮使俥。

試卷8　解　答

第1題　前沿奇襲著法紅先勝

1. 傌九進八	將4進1	2. 傌八退七	將4退1
3. 炮九平六	包4平5	4. 炮三平六	包5平4
5. 前炮平九	包4平1	6. 傌七進八	將4進1
7. 炮九進一	包1退5	8. 傌八退七	將4退1
9. 傌七退六	包1平4	10. 傌六進四	包4平2
11. 傌四進六	士5進4	12. 前兵平五	將4進1
13. 傌六進四	紅勝。		

第2題　中軍激戰著法紅先勝

1. 兵六進一	將5進1	2. 傌三進四	將5平6

3. 傌四進三　車8進1　　4. 俥六進一　將6進1

5. 傌三進五　車8平5　　6. 俥六退一　象3退5

7. 俥六平五　將6平5　　8. 兵五進一　將5平6

9. 兵五進一　將6退1　　10. 兵五進一　將6退1

11. 兵五平四　將6進1　　12. 傌五退六　將6進1

13. 炮九進二　車3退6　　14. 傌六進五　將6退1

15. 傌五退三　將6退1　　16. 兵六平五　紅勝。

第3題　炮打悶宮著法紅先勝

1. 俥三平六　包5平4　　2. 俥六進四　士5進4

3. 炮一平六　士4退5　　4. 兵五平六　士5進4

5. 兵六平七　士4退5　　6. 兵七平六　士5進4

7. 兵六平五　士4退5　　8. 傌四進六　士5進4

9. 傌六退八　士4退5　　10. 兵五平六　士5進4

11. 傌八進七　將4退1　　12. 傌七進八　將4進1

13. 兵六平五　士4退5　　14. 傌八退六　將4進1

15. 兵五平六　將4平5　　16. 炮六平五　將5平4

17. 兵六進一　將4退1　　18. 炮五平六　士5進4

19. 兵六平五　士4退5　　20. 兵五平六　士5進4

21. 兵四平五　馬7退5　　22. 俥五進六　士6進5

23. 兵六平五　悶殺。

第4題　引頸長嘯著法紅先勝

1. 後俥平六　包3平4　　2. 俥六進一　馬3退4

3. 俥六進一　士5進4　　4. 俥二平六　將4進1

5. 傌六進七　將4退1　　6. 炮五平六　士4退5

7. 炮八平六　士5進4　　8. 前炮平四　士4退5

9. 傌七進六　士5進4　　10. 兵八平七　馬1退3

11. 傌六進八　　士4退5　　12. 傌八退七　　紅勝。

第5題　駿馬穿宮著法紅先勝

1. 俥九進九　　士5退4　　2. 炮七進二　　士4進5
3. 炮七退一　　士5退4　　4. 兵四平五　　將5平6
5. 俥九平六　　包4退8　　6. 炮七進一　　包4進9
7. 傌八進六　　馬2退3　　8. 炮三平四　　卒6平5
9. 傌六退四　　卒5平6　　10. 傌四退三　　卒6平5
11. 傌三退四　　紅勝。

第6題　七子花放著法紅先和

1. 兵五平六　　將4進1　　2. 傌五退七　　將4退1
3. 傌七進八　　將4進1　　4. 俥一進二　　車5退5
5. 炮二進二　　車7進1

黑如車5進6，炮二進一，車7進1，俥一平三，車5退6，傌八退七，將4退1，俥三進一，車5退1，炮二平五，紅勝定。

　　6. 俥一退二　　……

紅如俥一退五，車5平6，炮五平四，將4平5，黑方勝定。

　　6. ……　　　車7平6　　7. 俥一平四　　後卒進1
　　8. 俥四進二　　卒5平6

黑如後卒平5，傌八退七，將4退1，炮二平五，卒5平6，俥四退七，馬4退6，帥四進一，將4平5，炮五退二，將5進1，傌七退五，紅勝定。

　　9. 俥四退七　　車5平8　　10. 炮五退二　　車8進8
　　11. 炮五平二　　馬4退6　　12. 帥四進一　　後卒平5
　　13. 炮二進一　　將4平5　　14. 炮二平六　　卒5進1

15. 帥四退一　　卒5平4　　　和棋。

第7題　深秋賞菊著法紅先和

1. 俥七進七　　將4進1　　2. 俥七退一　　將4退1
3. 兵八平七　　將4平5　　4. 俥七平六　　士6進5
5. 炮二平五　　士5進6　　6. 兵七平六　　將5平6
7. 俥六平五　　士4退5　　8. 兵六平五　　將6進1
9. 傌一退二　　車7進2　　10. 炮五平三　　士5退4
11. 炮三退六　　將6平5　　12. 炮三平六　　卒4進1
13. 仕五退六　　卒5平6　　14. 傌二退三　　將5退1
15. 傌三退五　　卒6平7　　16. 帥四進一　　和棋。

第8題　重炮掩護著法紅先勝

1. 俥一平六　　馬2進4　　2. 炮七平六　　馬4退2
3. 炮六平五　　馬2進4　　4. 炮八平六　　馬4退2
5. 炮六平二　　馬2進4　　6. 炮五平六　　馬4退2
7. 炮六平一　　馬2進4　　8. 炮二平六　　馬4退2
9. 兵五平六　　將4進1　　10. 炮六平三　　將4平5
11. 俥六平五　　將5平6　　12. 傌一進三　　將6退1
13. 俥五平四　　士5進6　　14. 炮三平四　　士6退5
15. 炮四進三　　士5進6　　16. 炮一平四　　士6退5
17. 炮四平三　　士5進6　　18. 俥四進五　　將6平5
19. 炮四退一　　將5退1　　20. 俥四平五　　將5平6
21. 炮三平四　　將6進1　　22. 傌三退四　　紅勝。

第9題　金門斗陣著法紅先勝

1. 兵三平四　　將5平6　　2. 傌一進二　　將6平5
3. 炮一進四　　馬8進6　　4. 炮三進三　　馬6退8
5. 炮三退一　　馬8進6　　6. 前兵平五　　將5平4

7. 炮三進一	馬6退8	8. 俥二進四	馬3退5
9. 俥四退五	馬5進7	10. 兵五平四	將4進1
11. 俥五進四	將4進1	12. 兵六進一	將4平5
13. 兵四平三	將5平6	14. 俥四退六	將6平5
15. 兵六進一	將5退1	16. 炮一退一	將5退1
17. 俥六退四	將5平6	18. 兵三平四	將6平5
19. 兵四平五	將5進1	20. 炮三退一	包8退5
21. 兵六平五	將5進1	22. 炮三退一	將5平6
23. 俥六平四	將6平5	24. 俥四進五	紅勝。

第10題　黃鶴展翅著法紅先勝

1. 俥二退三	將5平4	2. 後兵平七	將4退1
3. 兵八平七	將4退1	4. 前兵平六	將4進1
5. 兵七進一	將4退1	6. 兵七平六	將4進1
7. 俥九進八	將4進1	8. 俥三退五	將4平5
9. 俥五進七	將5平4	10. 俥七進八	將4平5
11. 後炮平五	馬5退6	12. 後俥退七	將5平4
13. 俥四退一	士5進6	14. 炮一進五	士6退5
15. 炮五進六	士5進6	16. 炮五進二	士6退5
17. 俥七進五	士5進6	18. 俥五進四	士6退5
19. 俥四退三	士5進6	20. 俥三進一	士6退5
21. 俥一退三	士5進6	22. 俥三進四	士6退5
23. 俥四退五	士5進6	24. 俥五進六	士6退5
25. 俥六退八	紅勝。		

試卷9　現代排局問題測試（四）

第1題　列隊出征著法紅先和

　　提示：獻俥兌車，終局一兵一卒成和。

第2題　春風萬里著法紅先和

　　提示：棄雙兵，俥抽花心卒守和。

第3題　移花接木著法紅先和

　　提示：棄俥引離解殺，再兌車成和。

第4題　車輪大戰著法紅先勝

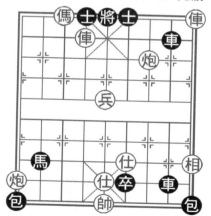

　　提示：進三路炮叫將伏抽解殺，再棄炮傌兵勝。

第5題　李樹園裡著法紅先和

提示：透過棄子交換，雙俥困車成和。

第6題　杜門掃雪著法紅先和

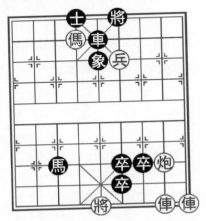

提示：透過子力交換，紅單俥不能勝。

第7題　力敵六強著法紅先和

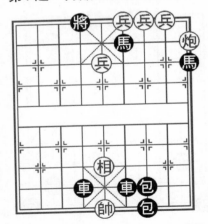

提示：利用炮底兵進攻，圍魏救趙，雙方主力陣亡而和棋。

第8題　小兵遠征著法紅先勝

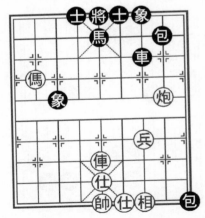

提示：俥炮困車，用小兵取勝。

第9題　作繭自縛著法紅先勝

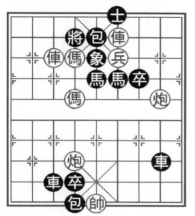

提示：引離黑方子力，使其自相擁塞，紅單炮勝。

第10題　青藤纏樹著法紅先勝

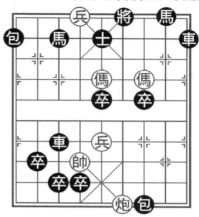

提示：借炮使傌，終局以傌悶殺。

試卷9　解　答

第1題　列隊出征著法紅先和

1. 兵四進一	將6平5	2. 俥二進二	將5退1
3. 俥二平八！	卒5平6	4. 帥四平五	車2平5
5. 帥五平六	包2平4	6. 俥八平六	……

紅如改走兵六平七，則黑車5退5，炮九進六，包4進2，俥八進一，將5進1，兵四進一，將5平6，俥八退一，士6進5，兵三進一，前卒平6，兵三進一，將6進1，炮九退二，包4退2，俥八退一，士5進4，黑勝。

| 6. …… | 前卒進1 | 7. 炮九進六 | 包4進3 |
| 8. 炮九退九 | 車5退5 | 9. 炮九平四 | 卒6進1 |

10. 兵四進一　　車5進6　　11. 帥六進一　　卒6平5

12. 兵四進一　　將5平6　　13. 俥六進一　　將6進1

14. 俥六退三　　車5平6　　15. 俥六平四　　車6退6

16. 兵三平四　　和棋。

第2題　春風萬里著法紅先和

1. 兵七平六　　將5平6　　2. 後兵平五　　將6平5

3. 兵六平五　　將5平6　　4. 傌七退六　　將6平5

5. 傌六退四　　將5退1　　6. 俥三進八　　將5退1

7. 俥三進一　　將5進1　　8. 傌四進三　　將5進1

9. 俥三平五　　將5平6　　10. 俥五平四　　將6平5

11. 傌三退四　　將5退1　　12. 傌四進六　　將5平4

13. 炮七平六　　後卒平4　　14. 傌六進八　　將4平5

15. 傌八進七　　將5進1　　16. 俥四平五　　將5平6

17. 俥五退八　　卒4進1　　18. 相七退五　　卒6平5

19. 俥五退一　　馬6進5　　20. 帥六平五　　卒4平5

和棋。

第3題　移花接木著法紅先和

1. 炮一進六　　將4進1　　2. 俥三平六　　車3平4

3. 俥五平八　　卒4進1　　4. 帥五平六　　車4進3

5. 仕五進六　　車5平4　　6. 帥六平五　　車4進2

7. 帥五進一　　卒7平6　　8. 帥五平四　　車4平6

9. 帥四平五　　車6退8　　10. 俥八退七　　象5進3

11. 俥八平六　　將4平5　　12. 俥六平二　　車6平9

13. 俥二退一　　車9進5　　14. 俥二進一　　車9平5

15. 帥五平四　　車5平6　　16. 俥二平四　　車6進1

17. 帥四進一　　和棋。

第4題　車輪大戰著法紅先勝

1. 炮三進二	士6進5	2. 炮九進八	馬2進3
3. 俥六退八	車8進1	4. 炮三退九	士5退6
5. 傌七退六	將5進1	6. 傌六退四	將5進1
7. 兵五進一	將5平6	8. 俥一平四	車8平6
9. 仕五退四	車6退1	10. 炮九退四	車8退5
11. 兵五進一	將6退1	12. 炮九平四	車8平6
13. 傌四進二	紅勝。		

第5題　李樹園裏著法紅先和

1. 兵五進一	將5進1	2. 兵六進一	將5退1
3. 炮六平九	將5退1	4. 俥七平五	將5進1
5. 兵六進一	將5平4	6. 傌七進八	將4平5

141

　　黑如將4退1，傌八退七，將4平5，與主著同。此著黑如誤走將4進1，傌五進四，將4進1，炮九退一，車1退2，傌四退五，將4退1，傌七進八，抽車紅勝。

7. 傌八退七	將5退1	8. 傌五進六	將5進1
9. 傌六進七	將5退1		

　　黑如將5進1（如將5平4，與此變主著同），後傌進六，將5退1，傌六退四，將5退1（顯然不能將5進1或將5平4），傌四退六，將5平4，傌六進八，將4平5，傌七退六，紅勝。

10. 炮九進一	車1退4	11. 前傌退九	卒5平4
12. 帥四進一	卒4平5	13. 帥四退一	和棋。

第6題　杜門掃雪著法紅先和

1. 炮二平四	卒7平6	2. 兵四進一	將6進1
3. 俥二進八	將6退1	4. 俥一進一	象5退7

| 5. 俥二平五 | 士4進5 | 6. 傌六退五 | 卒6平5 |
| 7. 俥一平五 | 馬3進5 | 8. 帥五進一 | 和棋。 |

第7題　力敵六強著法紅先和

1. 兵四平五	將4平5	2. 兵三平四	將5平4
3. 兵四平五	將4平5	4. 兵五進一	將5平4
5. 炮一進一	後包退8	6. 兵二平三	馬6退8
7. 兵三平二	包7退9	8. 兵二平三	馬9退8
9. 兵三平二	車6退8	10. 兵二平三	車4平9
11. 炮一平二	車9退8	12. 兵三平四	車9平8
13. 兵四平五	車8平5	14. 兵五進一	將4平5

和棋。

第8題　小兵遠征著法紅先勝

1. 俥五進五	車7平5	2. 炮二平五	包9退7
3. 炮五進一	包9平7	4. 帥五平六	包7平9
5. 兵三進一	包9平7	6. 兵三進一	包8平9
7. 兵三平四	……		

紅如誤走兵三進一，則包7平8，兵三平四，包9平7，兵四平三，和棋。此招紅如改走兵四進一，則黑車5進1，黑勝。

7. ……	包7平8	8. 兵六平五	包8平7
9. 兵五平六	包7平8	10. 兵六平七	包8平7
10. 兵七平八	……		

紅如誤走兵七進一，黑則車5進1，黑勝。

| 11. …… | 包7平8 | 12. 兵八平九 | 包8平7 |

以下紅兵可從容進入底線殺黑士，鐵門拴勝。

第9題　作繭自縛著法紅先勝

　　1. 後傌退七　　車8平4

　　黑如馬5進4，傌六退五，馬4退5（車8平4，俥七進
一，將4退1，炮二進四，包5退1，俥七平六，紅勝），俥
七進一，將4進1，兵四平五，將4平5，傌七進六，紅勝。

　　2. 俥七進一　　將4進1　　3. 兵四平五　　將4平5
　　4. 俥七退一　　車4退5　　5. 傌七進六　　包4退5
　　6. 炮二平五　　馬5退3　　7. 俥四退一　　將5平6
　　8. 炮五平四　　紅勝。

第10題　青藤纏樹著法紅先勝

　　1. 傌五進四　　士5進6　　2. 傌四進二　　士6退5
　　3. 傌二退四　　士5進6　　4. 傌四退六　　士6退5
　　5. 傌六退四　　士5進6　　6. 傌四退三　　士6退5
　　7. 後傌退四　　士5進6　　8. 傌四退三　　士6退5
　　9. 傌三進四　　士5進6　　10. 傌四進二　　士6退5
　　11. 傌二進四　　士5進6　　12. 傌四進五　　士6退5
　　13. 傌五進四　　士5進6　　14. 傌四退六　　士6退5
　　15. 兵六平五　　馬3退5　　16. 傌六進四　　士5進6
　　17. 傌三進五　　包1平5　　18. 傌四進二　　車9平6
　　19. 傌二退三　　紅勝。

試卷10　現代排局問題測試（五）

第1題　縱橫馳騁著法紅先和

提示：棄子交換，終局單俥和孤象。

第2題　月朗風清著法紅先和

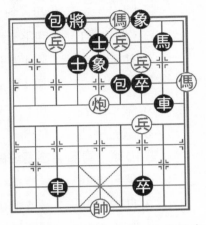

提示：交換子力後，紅炮黑包互打兵卒成和。

第3題　一柱擎天著法紅先勝

提示：紅方各子勇於犧牲，終局單兵悶殺黑將。

第4題　老兵立功著法紅先勝

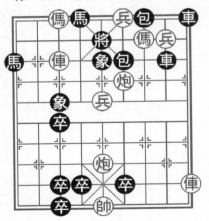

提示：紅方棄去大量子力，僅剩一老兵取勝。

第5題　胸有成竹著法紅先和

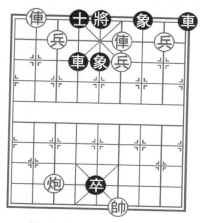

提示：交換雙俥、炮兵和雙相。

第6題　吹簫引風著法紅先勝

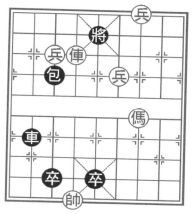

提示：棄雙兵，紅俥傌兵勝。

第7題　山歡水笑著法紅先和

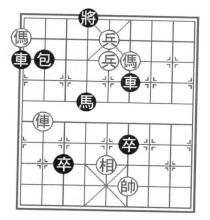

提示：子力相互交換殆盡，以黑卒單、雙均可守和。

第8題　橫衝直撞著法紅先和

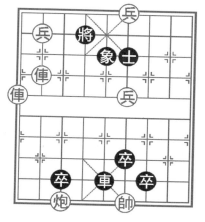

提示：紅方棄去俥兵，以另一俥換取雙卒和。

第9題 晴天霹靂著法紅先勝

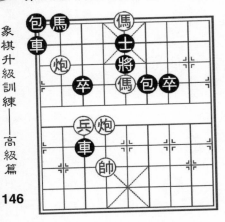

提示：借炮使傌，紅勝。

第10題 逢凶化吉著法紅先勝

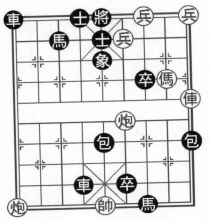

提示：利用傌炮殺勢抽子，終局以側面虎勝。

試卷10 解 答

第1題 縱橫馳騁著法紅先和

1. 兵六進一　　將4退1　　2. 兵六進一　　　將4退1

3. 兵八平七　　車3退8

黑如將4平5，後傌進七，包5平4，兵七平六，將5進1，兵六進一，將5平4，俥八平六，將4平5，傌七退六，將5平4，傌九退八，車3退6，俥六退三，紅勝定。

4. 兵六進一　　將4平5　　5. 兵六平五　　　將5進1

6. 兵五進一　　象7進5　　7. 俥八進三　　　將5退1

8. 前傌退七　　車3進1　　9. 傌九進七　　　將5平4

10. 傌七退五　　將4平5　　11. 傌五進三　　　將5平4

12. 俥八退六　　卒4平5　　13. 俥八平五　　馬4退5

14. 帥四平五　　象9退7　　和棋。

第2題　月朗風清著法紅先和

1. 兵七平六　　將4平5　　2. 兵六平五　　士4退5

3. 兵四平五　　將5平6　　4. 傌一進二　　車8退3

5. 炮五平四　　包6平5　　6. 兵三平四　　包5平6

7. 兵四平五　　車8平6

黑如誤走包6平5，後兵平四，包5平6，兵五進一，紅勝。

8. 前兵平四　　將6平5　　9. 兵四平五　　將5平4

10. 後兵平六　　車3進1

黑如誤走車3退7，炮四平六，包6平4，兵六進一，車3平4，兵五平六，紅勝。

11. 帥五進一　　卒7平6　　12. 帥五平六　　車3退8

13. 兵六進一　　車3平4　　14. 兵五平六　　將4平5

15. 兵六進一　　將5進1　　16. 兵六平七　　包6退1

17. 炮四退二　　包6平7　　18. 炮四平三　　和棋。

第3題　一柱擎天著法紅先勝

1. 俥七進一　　士5退4　　2. 俥七平六　　馬3退4

3. 兵六進一　　將5進1　　4. 傌五進七　　將5平6

5. 炮九平四　　士6退5　　6. 前傌退五　　將6退1

7. 傌五退四　　士5進6　　8. 傌四進六　　士6退5

9. 傌六進四　　士5進6　　10. 傌四進六　　車2平6

11. 傌七進五　　車5退6　　12. 炮一平四　　車5平4

13. 帥六平五　　車4平5　　14. 帥五平六　　前卒平3

15. 帥六退一　　包1進2

黑如包1進1，兵二平三，包1平5，兵三平四，車5平4，帥六平五，車4退2，兵四進一，紅連殺。

16. 兵二平三	包9平8	17. 兵三平四	包8進7
18. 帥六退一	包1平6	19. 後炮進六	車5平6
20. 帥六平五	包8平5	21. 帥五進一	前車進4
22. 兵六平五	紅勝。		

第4題　老兵立功著法紅先勝

1. 兵五平六　　　將5平4

黑如象5退3，則俥七平五，將5平4，炮五平六，後卒平4，俥五進一，將4進1，兵六進一，紅勝。

2. 俥七平六	包6平4	3. 炮四平六	包4平3

黑如包4進2，則傌七退八，將4進1，傌三退四，紅勝。

4. 傌七退六	將4進1	5. 傌三退四	將4退1
6. 傌四進六	將4進1	7. 炮六退五	中卒平4
8. 炮五平六	後卒平4	9. 兵六平七	後卒平5
10. 兵七平六	卒5平4	11. 兵六進一	將4退1
12. 兵六進一	將4平5	13. 兵六進一	將5平6
14. 俥一平四	車8平6	15. 炮六平四	車6平7
16. 炮四平七	車7平6	17. 兵二平三	將6退1
18. 俥四進六	包3平6	19. 炮七進七	馬4進6
20. 兵六進一	象5退3	21. 兵三進一	車9平7
22. 兵六平五	紅勝。		

第5題　胸有成竹著法紅先和

1. 俥四平五	將5進1	2. 兵七平六	車4退1
3. 兵四進一	將5退1	4. 炮七進八	士4進5

5. 兵四進一　　士5退6　　6. 炮七平四　　將5進1

7. 俥八平五　　將5退1　　8. 炮四平一　　將5進1

9. 炮一退一　　將5退1　　10. 炮一平六　　將5平4

和棋。

第6題　吹蕭引鳳著法紅先勝

1. 俥六進一　　將5退1　　2. 兵三平四　　將5平6

2. 俥六進一　　將6進1　　4. 兵四進一　　將6平5

5. 兵四平五　　將5平6　　6. 兵五進一　　將6平5

7. 傌三進四　　將5平6　　8. 傌四進六　　將6進1

9. 俥六平四　　將6平5　　10. 俥四平五　　將5平6

11. 傌六退五　　包3平5　　12. 俥五平四　　將6平5

13. 兵七平六　　將5退1　　14. 兵六進一　　將5進1

15. 傌五進三　　包5平6　　16. 俥四平五　　將5平6

17. 傌三進二　　將6退1　　18. 兵六平五　　紅勝。

第7題　山歡水笑著法紅先和

1. 傌九退七　　馬4退3　　2. 俥八平六　　馬3進4

3. 俥六進一　　包2平4　　4. 俥六進二　　車1平4

5. 後兵平六　　卒6進1　　6. 帥四退一　　卒6平5

7. 帥四平五　　卒5進1　　8. 帥五進一　　車6平5

9. 帥五平六　　車5退2　　10. 兵六進一　　車5平4

11. 傌四進六　　卒3進1　　12. 帥六進一　　卒3平2

13. 帥六退一　　和棋。

第8題　橫衝直撞著法紅先和

1. 兵八平七　　將4平5　　2. 兵七平六　　將5平6

3. 兵六平五　　士6退5　　4. 俥八平四　　士5進6

5. 俥四進一　　將6進1　　6. 兵四進一　　將6退1

7. 兵四進一	將6退1	8. 俥九進四	象5退3
9. 俥九平七	車5退8	10. 兵四進一	將6進1
11. 俥七平五	卒3平4	12. 帥四平五	卒7平6
13. 俥五退六	前卒平4	14. 俥五退二	卒4平5
15. 帥五進一	和棋。		

第9題　晴天霹靂著法紅先勝

1. 炮六平五	將5平6	2. 炮五平四	將6平5
3. 前傌退三	包6退2	4. 炮四平五	將5平6
5. 傌五進七	士5進4	6. 傌七進八	士4退5
7. 傌八退七	士5進4	8. 傌七進六	士4退5
9. 炮五進三	士5進4	10. 炮五進二	士4退5
11. 傌六退五	士5進4	12. 傌五退六	士4退5
13. 炮五平四	士5退6	14. 傌六進七	紅勝。

第10題　逢凶化吉著法紅先勝

1. 兵三平四	士5退6	2. 兵四進一	將5平6
3. 俥一平四	將6平5	4. 傌二進三	將5進1
5. 俥四進三	將5退1	6. 俥四平七	將5平6
7. 俥七平四	將6平5	8. 炮四平五	象5進3
9. 俥四退一	將5進1	10. 傌三退五	將5平4
11. 傌五退七	將4平5	12. 傌七退五	將5平4
13. 俥四進一	士4進5	14. 俥四平五	將4退1
15. 俥五進一	將4進1	16. 傌五進七	將4進1
17. 傌七進八	將4退1	18. 炮九進八	車1進1
19. 傌八退七	將4進1	20. 俥五平六	車1平4
21. 俥六退一	紅勝。		

第三單元
高級與古譜殺法問題測試

本單元含高級殺法練習題40道。

本單元習題全部選自國內外象棋男、女頂尖高手的實戰對弈。在各局對弈中,皆有不同的精彩殺法,若能熟練掌握這些殺法,將對你提高棋藝水準大有裨益。

試卷1　高級殺法問題測試（一）

第1題　進俥點穴著法紅先勝

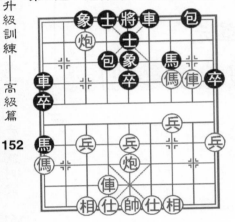

提示：紅方進俥點中黑方死穴，紅傌臥槽勝。

第2題　一招不慎著法黑先勝

提示：黑方抓住紅方失察走出的敗招，得炮勝。

第3題　頓挫謀車著法紅先勝

提示：採用頓挫戰術得俥勝。

第4題　三軍逼宮著法紅先勝

提示：平炮中路，以攻為守，俥傌炮三軍逼宮勝。

第5題　俥炮閃擊著法紅先勝

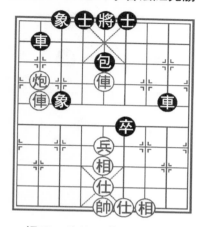

提示：俥炮閃擊，棄俥，陷敵車，借師悶殺。

第6題　左右夾擊著法紅先勝

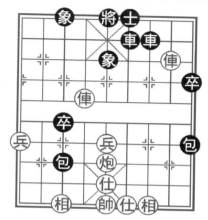

提示：紅在少子的情況下借師助攻，俥底線進攻勝。

第7題　捕捉戰機著法黑先勝

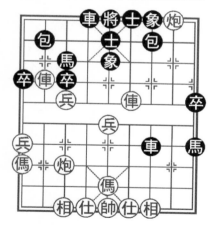

提示：利用紅窩心傌弱點，進車點穴，臣壓君勝。

第8題　單騎克敵著法黑先勝

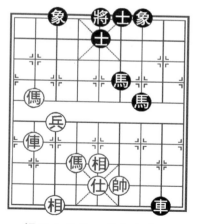

提示：獻馬，車占中勝。

第9題　雙傌馳騁著法紅先勝

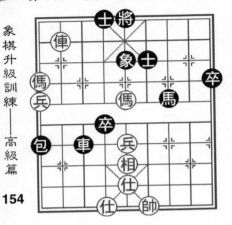

提示：獻傌！以八角傌勝。

第10題　俥馳傌嘯著法紅先勝

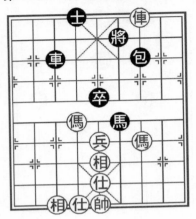

提示：紅方三子歸邊，以拔
簧傌勝。

試卷1　解　答

第1題　進俥點穴著法紅先勝

1. 俥二進二　……

紅進俥點穴，為三路傌奔襲讓路!

1.……	包8平7	2. 傌三進一	包7進5
3. 俥六平三	車1退2	4. 俥三進三	車1平3
5. 傌一進三	車6進1	6. 俥三進三	

紅上一段著法為臥槽傌進攻鋪平道路，現棄俥咬包，雄才大略。以下著法應是：包4平7，炮五進四絕殺。紅勝。

第2題　一招不慎著法黑先勝

1.……	車1平4	2. 傌六進四	……

　　紅方進傌意圖圍殲黑中包，但對當前形勢認識不足，應改走炮七進六以炮易馬。紅形勢大好，一招不慎，帶來無窮後患。

　　2. ……　　　　　　馬3進4　　　3. 炮一進一　　包6進7

　　在紅方圍殲黑中包計劃即將實現時，黑進包奇襲，完全打亂了紅方部署。

　　4. 傌八進八　　　……

　　紅如帥五平四去黑包，黑則車8平6，傌三平四，包5平9，傌四平六，包9進3，相三進一，車6進2，帥四平五，包9平2，黑勝定。

　　4. ……　　　　　　馬4進6　　　5. 傌三平四　　包5平9

　　6. 傌四進一　　　包6退5　　　7. 傌四進一　　車4進2

　　8. 炮七平八　　　車8進6

　　至此紅必丟炮，黑勝。

第3題　頓挫謀車著法紅先勝

　　1. 傌四平六　　　車4平5　　　2. 傌六進三　　象3進1

　　3. 兵八平九　　　士5退4　　　4. 傌七平六　　　……

　　良好的頓挫！紅傌借此移形換步！

　　4. ……　　　　　　士4進5

　　黑如士6進5，紅後傌退三捉死黑車。

　　5. 後傌平八　　　士5退4　　　6. 傌八進五　　士6進5

　　紅再次頓挫！逼黑進6路士。

　　7. 傌八退八　　　車3進1　　　8. 傌八平六　　　……

　　黑3路車已被捉死。兩次頓挫見真功。

　　8. ……　　　　　　包6退2　　　9. 相九退七　　　紅勝。

第4題　三軍逼宮著法紅先勝

　　1. 炮八平五　　……

　本局雙方子力完全對等。觀枰面，黑車正捉紅傌且有包5平6打傌之勢，現紅平炮中路是以攻為守的積極著法。

　　1. ……　　　　包5平6

　黑平包打傌過急，致使中路險象環生。

　　2. 前傌進一　　包6進5　　　3. 傌四退二　　車3進6

　　4. 帥五平四　　車4進2　　　5. 傌三進二　　將5進1

　　6. 傌四進六　　將5退1

　黑如將5進1，紅可傌二退四抽車。

　　7. 傌二進三　　馬8退9　　　8. 傌三退四

　至此紅三軍逼宮已形成絕殺之勢。黑如續走車4平5，紅則傌四進六勝。

第5題　傌炮閃擊著法紅先勝

　　1. 傌八退一　　……

　紅引而不發！如急走傌五進一，則象3進5，炮八平五，車2平5，紅不能勝。

　　1. ……　　　　車8平6　　　2. 傌五進一　　象3退5

　　3. 炮八平五　　車2平5　　　4. 傌八平六　　車6平5

　　5. 帥五平六　　絕殺。

第6題　左右夾擊著法紅先勝

　　1. 帥五平六　　……

　觀枰面，黑方多子，且有兌傌之勢。在此種形勢下，紅帥御駕親征，背水一戰。黑若走車6平4兌傌，紅則傌二平五，黑丟子。

　　1. ……　　　　車6平3　　　2. 傌六進四　　將5進1

3. 俥二進二　　車7平6　　　4. 炮五平四　　包9平1

5. 炮四進七　　……

紅炮擊黑士，摧毀藩籬，已形成左右夾擊之勢。

5. ……　　　　包1退6

黑退包串打，華而不實，此招一出反被紅方所乘。

6. 炮四平七　　包1平4　　　7. 俥二平五

紅勝。第6著黑實戰走包1平4是敗招，應改走車6平7，黑優。

第7題　捕捉戰機著法黑先勝

1. ……　　　　車4進8

開局未幾，子力相等。黑抓住紅窩心傌的弱點，捕捉戰機，進車點穴。

2. 兵五進一　　將5平4　　　3. 兵七平六　　包2平4

4. 傌五進四　　包7進8　　　5. 仕四進五　　包7平9

6. 炮七進五　　車7進3　　　7. 仕五退四　　車4進1

8. 帥五進一　　車4退1　　　9. 帥五退一　　車7退1

10. 仕四進五　　車7平5　　11. 傌四退五　　車4進1

臣壓君殺。黑勝。

第8題　單騎克敵著法黑先勝

1. ……　　　　馬7進9　　　2. 仕五進四　　車8平4

3. 俥八退一　　馬6進5

黑神馬天降！摧毀對方防禦工事。

4. 傌六進五　　車4平5　　　5. 仕四退五　　馬9進8

6. 帥四進一　　車5退1　　　7. 傌五退三　　車5平6

8. 傌三退四　　馬8進7　　　單騎克敵，黑勝。

第9題　雙傌馳騁著法紅先勝

1. 傌九退七　　……

紅飛傌闖陣，捨身忘死！黑車象皆不敢去傌。

| 1. …… | 車3平5 | 2. 傌七進六 | 將5平6 |
| 3. 俥八平一 | 馬7退8 | | |

良好的頓挫！紅如徑走俥八平二，黑則車5平8，紅將貽誤戰機。

| 4. 俥一平二 | 車5平8 | 5. 傌五進三 | 包1平6 |
| 6. 俥二進一 | 象5退7 | 7. 傌三進二 | |

雙傌馳騁，紅勝。

第10題　俥馳傌嘯著法紅先勝

1. 傌三進四	包7平5	2. 傌六進五	車3平4
3. 傌四進三	士4進5	4. 俥三退一	將6進1
5. 傌五退三	馬6退7	6. 前傌退一	車4進1
7. 傌一進二	包5進4	8. 俥三平五	

紅方俥雙傌步步緊逼，終以拔簧傌殺。

試卷2　高級殺法問題測試（二）

第1題　二傌盤將著法紅先勝

提示：平傌攻擊黑方薄弱的右翼，伸雙傌摧毀士象勝。

第2題　渴驥奔泉著法黑先勝

提示：集中兵力攻擊紅方右翼，以二馬飲泉勝。

第3題　鐵騎追風著法紅先勝

提示：飛傌奔襲，造成對方士象零亂；平傌閃擊，打死車勝。

第4題　飛相殺象著法紅先勝

提示：賣空頭飛相閃擊，將計就計，借帥取勝。

第5題　俥闖大內著法紅先勝

提示：飛傌求戰，獻俥擒車勝。

第6題　俥炮閃擊著法紅先勝

提示：俥炮抽將占位，以炮悶殺。

第7題　獻車造殺著法黑先勝

提示：出將助攻，獻車造殺，終局以臥槽馬勝。

第8題　雙杯獻酒著法紅先勝

提示：借雙杯獻酒之勢，炮碾丹砂勝。

第9題　雙炮攻城著法紅先勝

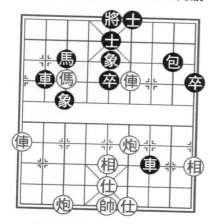

提示：雙炮摧毀藩籬，夾車包勝。

第10題　捉車致勝著法紅先勝

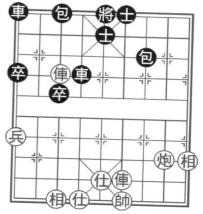

提示：平俥閃擊，捉死車勝。

試卷2　解　答

第1題　二傌盤將著法紅先勝

1. 俥四平八	象5退3	2. 俥八進三	士5退4
3. 俥八平七	士6進5	4. 傌六進四	車8退1
5. 帥五退一	包2平7	6. 傌四進五	將5平6
7. 俥七平六	將6進1	8. 傌五退四	車8進1
9. 相五退三	車8平7	10. 帥五進一	包9進2
11. 帥五進一	車7平8	12. 傌七退五	將6進1
13. 傌五進六	將6退1	14. 俥六平四	紅勝。

第2題　渴驥奔泉著法黑先勝

1. ……	車5進1

既通馬路又暢車路，一舉兩得。

2. 相九退七	馬8進6	3. 帥五平四	馬6進8
4. 炮三進一	車5平7	5. 俥四退五	馬8退7
6. 帥四平五	馬7進9		

黑如馬7退8亦呈勝勢，但招法俗氣，有失大將風度。

7. 炮三平二	車7進2	8. 仕五退四	馬5進4
9. 俥四平六	馬9進7	10. 帥五進一	馬4退6
11. 帥五平四	馬7退8	12. 仕四進五	馬6進8

黑勝。

第3題　鐵騎追風著法紅先勝

1. 炮四退一　　……

防止黑車2進8反擊。

1. ……	車3退2	2. 傌六進四	象5進7
3. 傌四進六	士5進4	4. 傌六退五	車3平5
5. 傌五進四	車5平6		

紅傌忽進忽退，風馳電掣，令對手膽寒。

6. 俥六平八　　……

平俥捉雙，妙極！惡極！

| 6. …… | 車2平1 | 7. 仕五進四 | …… |

又是絕妙的一招！以下應是黑車6進1，紅炮四平九打死黑車，紅方勝定。

第4題　飛相殺象著法紅先勝

| 1. 俥八進六 | 包5進5 | 2. 相五進三 | …… |

紅揚相瞄黑象賣空頭，黑不能逃象，否則丟馬。

2. ……	馬5進6	3. 炮三進七	士6進5
4. 俥八平四	馬6進5	5. 仕四進五	馬5退3
6. 帥五平四	士5進6	7. 俥四進一	車1平7

8. 俥四進二	將5進1	9. 炮六進八	車7進4
10. 兵七平六	車7進4	11. 帥四進一	車7退1
12. 帥四退一	車7退3	13. 俥四退一	將5退1
14. 兵六進一	雙殺紅勝。		

第5題 俥闖大內著法紅先勝

1. 傌五進六 ……

本局雙方子力基本相同。目前枰面上呈兌炮（包）之勢，紅如改走炮五進四兌包，則和勢甚濃。現紅飛傌求戰，著法積極。

1. ……	車5平4	2. 傌六進五	……

紅飛傌入陣，暗布陷阱！

2. ……	士5進6	3. 俥四進四	象1退3
4. 俥四進二	……		

妙極！惡極！黑猝不及防，如馬7退6去俥，紅則傌五進三雙殺。

4. ……	將5進1	5. 俥四平五	將5平4
6. 俥五平六	將4平5	7. 俥六退二	

紅俥勇闖大內，妙著連珠，生擒黑車，紅勝。

第6題 俥炮閃擊著法紅先勝

1. 俥二平五	士6進5	2. 炮三平七	……

紅俥照將，令黑補左士，現平炮備戰，招法嚴謹且兇悍。

2. ……	將5平6	3. 俥七平八	士5進4
4. 炮七進四	士4進5	5. 俥八進三	車7進5
6. 炮七退一	士5退4	7. 俥五進一	……

紅此招以雷霆萬鈞之勢壓向黑方，黑已無力回天。

7. ……　　　　　士4退5　　　8. 炮七進一　　　紅勝。

第7題　獻車造殺著法黑先勝

1. ……　　　　　將5平4

觀枰面，雙方子力雖大致相等，但黑子力舒展，紅子力擁塞。現黑將御駕親征，計劃下一著馬4進5呈絕殺之勢。

2. 俥九退二　　　車2平7

黑一計不成再生一計，製造大刀剜心殺勢。

3. 相三進一　　　車7平8

黑一步三計，妙著連珠。黑方獻車大智大勇，紅苦不堪言。紅如俥二平三或俥二平四逃俥，黑馬4進5，紅方難應。

4. 俥二進一　　　馬4進5　　　5. 俥二平六　　　將4平5

黑不食紅方獻俥，紅已無計可施。以下黑馬5進7雙殺，黑勝。

第8題　雙杯獻酒著法紅先勝

1. 俥六進八　　　車8平5

紅進俥點穴，意圖下一著炮七平五打造穿心殺的凶招，黑平車暫解燃眉。

2. 俥八退三　　　……

紅退俥攻馬是頗具遠見的頓挫！逼黑逃馬，打造雙杯獻酒的攻殺平臺。

2. ……　　　　　馬3進5　　　3. 俥八進六　　　象1退3

黑退象暫解燃眉是無奈之舉，若士6進5，紅則前炮進三，雙杯獻酒，紅勝。

4. 前炮平五　　　後車退1　　　5. 炮七進七

連殺，紅勝。

第9題 雙炮攻城著法紅先勝

1. 俥九進六　　士5退4　　2. 炮四進六　　車7平5

3. 炮四平六　　車2平1　　4. 俥九退三　　馬3進1

5. 炮六平九　　馬1進2　　6. 傌七進六　　將5進1

黑慌不擇路，助長紅方進剿的步伐。

7. 俥四進二　　將5退1　　8. 傌六進八　　象5退3

9. 炮七進九　　車5平1　　10. 傌八退九　　紅勝。

第10題 捉車致勝著法紅先勝

1. 炮二平五　　士5進6

黑如包7平5，紅則俥七進三，再俥四進八，速勝。

2. 俥七退一　　車4退1　　3. 俥四進五　　包7退1

4. 俥四平五　　將5平4　　5. 炮五平六　　包7平4

6. 俥五平九　　車1平2

紅欺黑車不能離開底線，以下肆意欺凌。

7. 俥九平八　　車2平1　　8. 炮六平九

至此，黑車被捉死，紅勝。

第1題　炮擊中營著法紅先勝

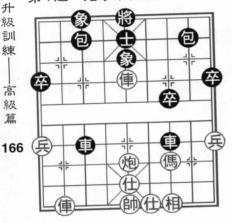

提示：棄俥攻殺，雙俥挫勝。

第2題　俥炮搶殺著法紅先勝

提示：借捉選位，俥炮兵搶殺在先。

第3題　棄馬使包著法黑先勝

提示：棄馬搶攻，右包左移，車包卒聯攻勝。

第4題　借炮使俥著法紅先勝

提示：棄俥進兵，借炮使俥勝。

第5題　捨馬鎮包著法黑先勝

提示：棄馬，包鎮當頭車，進底線勝。

第6題　獻卒躍馬著法黑先勝

提示：獻卒躍馬，棄包轟相，車馬組合勝。

第7題　圍殲敵車著法紅先勝

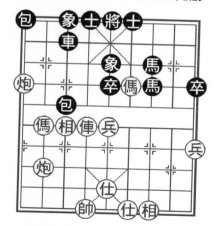

提示：急進中兵，傌俥炮聯合圍剿黑車勝。

第8題　連環妙計著法紅先勝

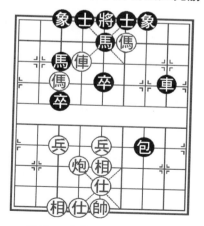

提示：進俥點穴，傌俥炮聯攻勝。

第9題　精巧謀子著法紅先勝

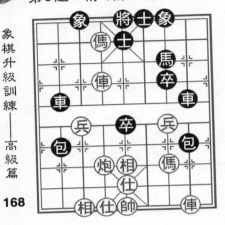

提示：進兵脅車，圍殲黑左包勝。

第10題　雙鬼拍門著法黑先勝

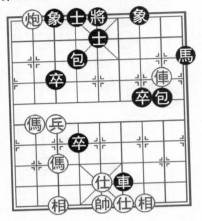

提示：右包左移，包沉底雙鬼拍門勝。

試卷3　解　答

第1題　炮擊中營著法紅先勝

1. 俥八進九　……

枰面上雙方子力大致相等，此時紅不惜左翼空虛和丟俥，毅然進俥強攻，算度精確。

1. ……	車3進3	2. 仕五退六	車7進1
3. 炮五進五	將5平4	4. 俥八平七	將4進1
5. 炮五平三	……		

紅漂亮的閃擊，伏進炮要殺兼打車！

| 5. …… | 車3平4 | 6. 帥五進一 | 車7平2 |
| 7. 炮三進一 | 士5退4 | 8. 俥七退一 | 將4進1 |

9. 俥五進一　　紅勝。

第2題　俥炮搶殺著法紅先勝

1. 俥三平八　　……

枰面上雙方子力基本對等，目前黑方有夾俥炮的殺勢。現紅平俥脅包選位，移形換位！

1. ……	包2平6	2. 俥八平四	包6平2
3. 兵五平四	士5進6	4. 俥四平八	包2平4
5. 俥八進一	包4進5	6. 俥八平五	將5平6

黑如墊士，紅則抽車勝定。

| 7. 俥五平四 | 將6平5 | 8. 俥四平五 | 將5平6 |
| 9. 炮五平四 | 紅勝。 | | |

第3題　棄馬使炮著法黑先勝

1. ……　　卒3進1

黑棄馬進卒，活通包路，明智之舉。

2. 俥四平七　　象7進5

黑不走卒3平2吃回失子，而飛象將紅俥逐入暗處，精打細算。

3. 俥七退三	包1平7	4. 炮五進四	士6進5
5. 傌七退五	包8進7	6. 兵五進一	卒7進1
7. 俥九平七	車8平6	8. 傌五進三	車6進9
9. 帥五進一	車6退1	10. 帥五進一	包8退2
11. 傌三進二	包7進3	黑勝。	

第4題　借炮使傌著法紅先勝

1. 兵五進一　　……

枰面上雙方子力基本對等，現紅棄傌搶攻，勇冠三軍。

| 1. …… | 車4退2 | 2. 兵五進一 | 將5平4 |

黑如將5進1，紅則俥七進五抽車。

 3. 俥二進三 車4平6 4. 俥七進六 ……

紅進俥欺車，打造借炮使俥進攻的平臺。

4. ……	車6退1	5. 炮五平六	包7平4
6. 俥六進七	包4平5	7. 相七進五	馬1進3
8. 俥七退六	包5平4	9. 俥六進五	包4平3
10. 俥五進六	包3平4	11. 俥六退八	包4平5
12. 俥八進七	馬3退5	13. 俥七退六	車6平4
14. 俥二平四	將6進1	15. 俥六進八	

紅伏俥四平六絕殺，黑無法防守，紅勝。

第5題　捨馬鎮包著法黑先勝

 1. …… 包8退1

棄馬！實施包鎮當頭、中路進攻的計劃。

2. 俥六退五	包8平5	3. 俥五進三	包2平5
4. 俥三進五	車4進6	5. 前俥進三	將5進1
6. 俥二進三	將5平4	7. 前俥進三	車4進2
8. 帥五進一	車8進6	9. 前俥退七	車4退3
10. 帥五退一	……		

紅無可奈何之著。紅如前俥平二，黑則車4平5連殺。
紅再如前俥進一，黑則車8平2勝。

| 10. …… | 車4平5 | 11. 仕四進五 | 車5平2 |

至此紅無法解殺，黑勝。

第6題　獻卒躍馬著法黑先勝

 1. …… 卒5進1

黑獻卒引車，活通馬路，當前切實可引的一著。

| 2. 前炮平三 | 象7退5 | 3. 俥五進一 | 馬4進6 |

4. 俥五平四　　　車9平7　　　5. 帥五平四　　　……

紅此著有誤，可改走炮二進二，尚無大礙。

　　5. ……　　　　包3進5　　　6. 相五退七　　　車7進3

　　7. 帥四進一　　馬6進8　　　8. 炮三退二　　　車7退2

　　9. 俥四平二　　車7進1

黑進車叫將是緊著！如改走車7平1，則俗不可耐。

　　10. 帥四進一　　馬8進7

至此黑有車7平5拔簧傌的殺著。以下紅如帥四平五，黑則車7退1殺；紅再如相七進五，黑則車7平8抽俥勝。

第7題　圍殲敵車著法紅先勝

　　1. 兵五進一　　　……

枰面上雙方子力完全對等，但黑左翼雙馬擁塞，黑車舉步維艱。紅抓住其弱點，衝兵脅馬，決策英明。

　　1. ……　　　　前馬退9　　　2. 兵五進一　　　馬7進5

　　3. 俥六進二　　　……

紅驅俥離崗，打造圍撲黑車的平臺。

　　3. ……　　　　馬5進6　　　4. 傌四進六　　　將5進1

黑如車3平4，紅則傌八進七生擒黑車。

　　5. 傌六退八　　　……

黑車活動空間狹窄，紅圍殲黑車的行動又上了一個新的臺階。

　　5. ……　　　　車3平2　　　6. 炮九進二　　　車2進1

　　7. 後傌進九

至此黑車已無處可逃，如車2平1，紅則傌八進七，車1退1，傌九進七，紅勝；黑再如包3平2，傌九進八，黑也丟車。現黑車被打死，紅勝定。

第8題　連環妙計著法紅先勝

　　1. 俥六進一　　……

棋面上雙方子力完全對等。紅雖右翼空虛，但黑雙馬被困，沒有足夠的力量向紅方右翼發動進攻；相反，紅抓住黑後方子力擁塞的弱點，向黑方搶先發難。

　　1. ……　　　　　包7平3

紅趕俥撲槽，有裏應外合之嫌。

　　2. 俥七進五　馬3進2　　　3. 俥五進三　　……

黑8路車可以防守，紅為何還要撲槽，不怕黑方捉雙呢？原來紅方自有錦囊妙計。

　　3. ……　　　　車8退2　　4. 炮六進五　　……

紅計劃中的進炮作殺令黑猝不及防，此時黑才發覺中計。

　　4. ……　　　　車8進8　　5. 仕五退四　　馬5進6

　　6. 俥六進一　　……

紅不食棄馬，又生一計。

　　6. ……　　　　將5進1　　7. 俥三退四　　將5平6

　　8. 炮六退三

至此黑無法解殺，紅勝。

第9題　精巧謀子著法紅先勝

　　1. 兵七進一　　……

棋面上雙方子力基本對等。黑霸王車雄踞河口，紅此招意在破壞黑雙車聯絡，因黑2路車不宜食紅方獻兵，否則紅俥六退三得子。

　　1. ……　　　　車2進1　　2. 俥六平三　　車2平4

　　3. 兵三進一　車8退2　　　4. 兵三平二　　……

騰挪紅兵，三路俥窺視黑雙包。

4. ……　　　　車8進2　　　5. 俥三進一　　包2進3

黑已失子，如車4退4，俥三退四，黑亦失子。

6. 傌六退五　　車4退2　　　7. 傌五退三　　……

紅順勢圍殲黑8路包，招法輕靈飄逸。

7. ……　　　　包8進1　　　8. 後傌退四　　車8平7

黑不堪8路包瘋狂奔命，索性以車砍傌，聊以自慰。

9. 俥三退二　　包8平4　　　10. 俥三平六

兌死車，紅勝。

第10題　雙鬼拍門著法黑先勝

1. ……　　　　包4平7　　　2. 相三進一　　車6退5

黑虎口拔牙！強佔要道，切斷紅俥與右翼子力的聯繫。以上兩步緊著伏殺令紅方吃緊。

3. 俥二進一　　包7平5　　　4. 相七進五　　卒4進1

5. 傌七進六　　卒4進1

黑卒銜枚疾進，打造雙鬼拍門攻殺的平臺。

6. 傌八進七　　包5進3

黑進包乃暗度陳倉之計。看似避兌，實則醞釀平8路攻車進底，實施雙鬼拍門攻殺計劃。

7. 炮八退五　　包5平8　　　8. 俥二平三　　前包進4

9. 相五退三　　車6進5

至此雙鬼拍門絕殺，黑勝。

試卷4　高級殺法問題測試（四）

第1題　解殺還殺著法黑先勝

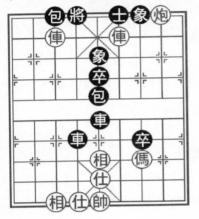

提示：獻車解殺，鐵門拴勝。

第2題　蚯蚓降龍著法紅先勝

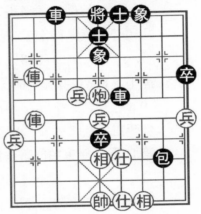

提示：進俥底線邀兌，進六路兵勝。

第3題　飛傌奇襲著法紅先勝

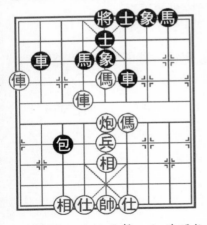

提示：跳傌閃擊，紅鐵門拴勝。

第4題　俥炮夾擊著法紅先勝

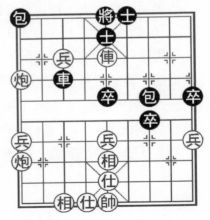

提示：紅炮左右閃擊，棄兵以重炮勝。

第5題　兌子占優著法紅先勝

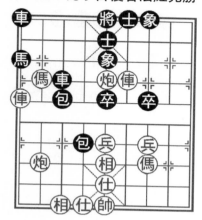

提示：交換傌炮後，紅鐵門拴勝。

第6題　三子歸邊法黑先勝

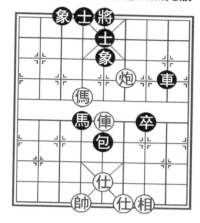

提示：左車右移，三子歸邊勝。

第7題　平傌解殺著法紅先勝

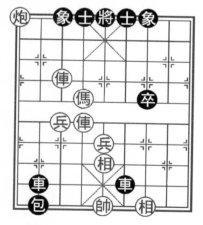

提示：紅平傌解殺，後兌車紅多子勝。

第8題　炮擊劣馬著法紅先勝

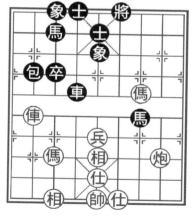

提示：以傌易包，棄左傌，傌炮勝。

第9題　進兵護傌著法紅先勝

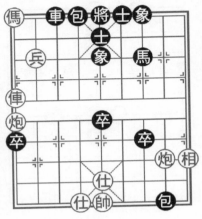

提示：兵護槽傌，紅得子勝。

第10題　底包揚威著法黑先勝

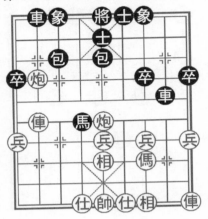

提示：3路包平邊打兵進底，車包悶殺。

試卷4　解　答

第1題　解殺還殺著法黑先勝

1. ……　　　　　車5平3

面對紅方俥四平六的殺著，黑方不慌不忙，5路車閃身3路，解殺還殺，精妙絕倫。

2. 俥七進一　　……

紅捨俥唁包聊以自慰。如帥五平四解殺，則車3退4去車，黑勝定。

2. ……	車3退5	3. 傌三進五	車3進6
4. 傌五進六	車4退2	5. 俥四進一	將4進1
6. 俥四平六	將4平5	7. 俥六退四	車3平6

8. 俥六進四　　　象7進9　　　9. 俥六退五　　　包5進2

10. 俥六平二　　　將5平6

至此紅難以防守黑「三把手」的鐵門拴攻勢，黑勝。

第2題　蚯蚓降龍著法紅先勝

1. 前俥進三　　　車3平4

紅借中炮之勢，進俥叫殺，迫黑車避讓，龜縮於九宮之內，完全喪失了戰鬥力。

2. 兵六進一　　　包8退3

紅中炮對黑方造成巨大威脅，現黑兌炮也屬必然。但此時兌炮已晚，紅中炮已完成歷史使命。

3. 兵六進一　　　包8平5　　　4. 兵五進一　　　車6平5

5. 兵六進一

紅兵銜枚疾進，真乃蚯蚓降龍。黑4路車面對紅兵的欺凌無可奈何，至此，小兵捉死黑車後勝定。

第3題　飛馬奇襲著法紅先勝

1. 相五進七　　　……

紅阻止黑包回防，圍城打援，招法有力。

1. ……　　　馬4退3　　　2. 傌五進七　　　……

紅飛傌奇襲，叫殺抽車！精妙絕倫。

2. ……　　　包3退4　　　3. 俥九平四　　　包3進7

4. 帥五進一　　　車2進6　　　5. 帥五進一　　　車2退2

6. 帥五平六　　　馬3進4　　　7. 俥六進二　　　車2退6

8. 俥四平六　　　紅勝。

第4題　俥炮夾擊著法紅先勝

1. 俥五退二　　　……

枰面上雙方雖大子相同，但黑失雙象。目前紅退俥再掠

一卒，已呈勝勢。

| 1. …… | 包7退2 | 2. 兵七平六 | 包1進6 |

3. 前炮退一　　……

紅退炮騰挪炮位，既防黑方閃擊瞄炮，又疏通進攻路線。招法精細。

3. ……	包1平9	4. 前炮平一	車3平9
5. 相五進三	包7退1	6. 炮九平五	將5平4
7. 俥五平七	士5進4	8. 炮一平六	士4退5
9. 俥七進四	將4進1	10. 炮五平六	紅勝。

第5題　兌子占優著法紅先勝

1. 俥九平七　　……

紅見鏈俥已無意義，索性兌子簡化局勢。

1. ……	車3平2	2. 俥七平六	包4平3
3. 炮八平六	包3退6	4. 俥六平五	馬1進2
5. 俥五平四	馬2進4	6. 炮五退二	車1進3
7. 後俥平七	車2平3		

黑應改走車2平5較為頑強。

8. 俥四平六

此招一出，如雷轟頂，以下黑如逃馬則丟車，如兌車則紅有殺。至此黑已無法防守，紅勝。

第6題　三子歸邊著法黑先勝

1. ……	馬4進3	2. 帥六進一	包5平1
3. 相三進五	車8進1	4. 俥六退八	馬3進2
5. 帥六退一	包1進3	6. 相五退七	車8平3

黑方已呈三子歸邊攻殺之勢，紅已難應。

| 7. 帥六進一 | 車3進5 | 8. 帥六進一 | 包1退2 |

黑此招退包，紅已無力回天。如接走帥六平五，黑車3退2再抽俥後，紅方俥炮仍在黑方包火之下，至此黑勝。

第7題　平俥解殺著法紅先勝

1. 俥七平四　　　……

紅平俥解殺乃逼走之著。但如誤走俥六平四，黑則車2平5可以連殺。

1. ……　　　　　　車6平3

枰面上黑方少子，當然不能接受兌車。

2. 俥四平五　　士6進5　　3. 傌六進四　　　……

紅此招進傌伏俥五進二或傌四進三雙殺，招法兇悍！但如誤走傌六進七（伏俥五進二殺），黑則車3進1，俥六退四，車2平4解殺還殺，黑勝。

3. ……　　　　將5平6　　4. 傌四進三　　車3進1

5. 俥六退四　　士5進6　　6. 相五退七　　車2平4

7. 俥五進三　　將6進1　　8. 俥五平六

紅多子勝定。

第8題　炮擊劣馬著法紅先勝

1. 炮二進六　　　……

紅攻擊黑3路劣馬，指導思想是拔去包根。

1. ……　　　　士5進6

黑無奈，如車4平7，紅則炮二平七，必得一子。

2. 傌三進四　　馬7退8　　3. 傌四退二　　包2平8

4. 俥八平二　　包8進1　　5. 傌七進八　　車4平2

6. 俥二平六　　車2平7　　7. 俥六進五　　馬3退5

8. 帥五平六　　包8進5　　9. 帥六進一　　車7平2

10. 炮二退七　　車2進1　　11. 仕五進四

至此黑無解，紅勝。

第9題　進兵護傌著法紅先勝

1. 兵八進一　　……

枰面上雙方大子對等，但黑多兩枚過河卒，紅單缺相。就子力而言，黑方占優。現紅進兵護傌臥槽，紅只能強攻，久戰下去紅方不利。

1. ……　　　　　車3進4

黑仕多卒優勢，進車邀兌甚合棋理，但紅必然不能接受。

2. 傌九進一　　卒7平8　　3. 炮二平六　　士5進4

4. 傌九退七　　將5進1　　5. 傌九平三　　包4進7

6. 仕五進六　　車3平7

黑再次邀兌，漏算。

7. 炮九進四

至此紅進炮伏殺，黑必丟車或馬，紅勝。

第10題　底包揚威著法黑先勝

1. ……車8平4

黑下伏馬4進3捉死傌。

2. 傌八平七　　包3平1　　3. 炮八平一　　包1進4

4. 相五退七　　　　……

紅應改走傌七退四，防守黑包切入底線。

4. ……　　　　包1進3

黑包底線揚威。此時黑方諸強子均集結至紅方左翼，紅已難應。

5. 仕四進五　　車2進9　　6. 傌七進五　　　……

紅眼見無力防守，現進傌吃象聊以自慰。

6. ……　　　　車4退4　　　7. 俥七平六　　　將5平4

8. 相三進五　　　馬4進5　　　9. 相七進五　　　車2平4

黑車借底包和照將之力殺紅仕，紅無解。

象棋自唐代定型以來，經過歷代眾多棋手的研討，總結、擬訂出大量豐富多彩的象棋殺法。記載殺法的古譜很多，如《適情雅趣》《夢入神機》等。這些殺法玄妙艱深、神奇莫測，令人嘆為觀止。高深的象棋殺法猶如件件藝術珍品，很值得拆解、鑒賞和玩味。不少人以重金購買古譜殘局，世襲珍藏，不肯輕易示人。也有人將好的殘局作為重禮贈送棋友。

以下精選古譜殺法30例示眾，這些棋局均為紅先。希望讀者能正確拆解。

試卷5　古譜殺法問題測試（一）

第1題　弩箭離弦著法紅先勝

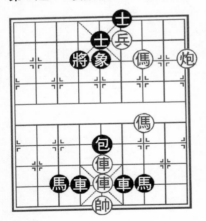

提示：紅雙傌炮連將，逼黑包回防，傌殺士勝。

第2題　七國爭雄著法紅先勝

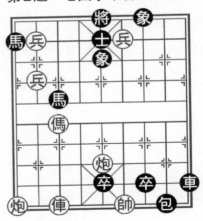

提示：雙兵連將，逼將登頂，棄傌炮，以兵勝。

第3題　以匡王國著法紅先勝

提示：棄俥炮，傌後炮勝。

第4題　風驃駿傌著法紅先勝

提示：棄俥兵，炮打花心卒，傌炮雙將勝。

第5題　棄俥平敵著法紅先勝

提示：棄雙俥，重炮勝。

第6題　中軍震怒著法紅先勝

提示：棄俥傌，炮兵勝。

第7題　弼欽威命著法紅先勝

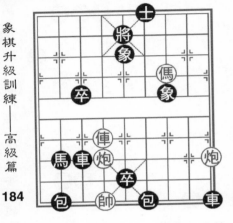

提示：鎮中炮，棄俥，重炮勝。

第8題　聲罪致討著法紅先勝

提示：大量棄子，造成黑方自相堵塞，炮兵勝。

第9題　出將入相著法紅先和

提示：棄雙俥炮兵和單包。

第10題　棄俥取勝著法紅先勝

提示：棄雙俥，傌炮勝。

試卷5 解 答

第1題　驚箭離弦著法紅先勝

1. 後傌進五	將4退1	2. 傌三進四	士5退6
3. 傌五進七	將4退1	4. 炮一進二	士6進5
5. 兵四進一	象5退7	6. 兵四平五	包5退6
7. 傌七進八	將4進1	8. 前俥進六	紅勝。

第2題　七國爭雄著法紅先勝

1. 兵四平五	將5平4	2. 兵五進一	將4進1
3. 前兵平七	將4進1	4. 傌七進五	馬3退5
5. 俥七進七	馬1進3	6. 炮九進七	馬3進2
7. 兵八進一	馬2退1	8. 兵八平七	紅勝。

第3題　以匡王國著法紅先勝

1. 傌八進七	將5平4	2. 俥一平六	前車平4
3. 傌七進五	將4進1	4. 炮一進四	象5進7
5. 俥四退二	象7進5	6. 俥四平五	將4平5
7. 傌五退三	象7退9	8. 炮二退一	紅勝。

第4題　風驃駿馬著法紅先勝

1. 兵四平五	將5平4	2. 兵五進一	將4平5
3. 俥三平五	將5平4	4. 兵七進一	將4退1
5. 俥五平六	士5進4	6. 兵七平六	將4平5

黑如將4退1，則兵六平五，將4平5，炮二平五，士6進5，兵五進一，將5進1，炮五退五，與主著基本相同。

| 7. 俥六平五 | 象3退5 | 8. 俥五進一 | 象7進5 |
| 9. 炮二平五 | 象5進7 | 10. 炮五退五 | 象7退5 |

11. 相五退七　　　象5進3　　12. 傌六進五　　　象3退5

13. 傌五進六　　　象5進7　　14. 傌六進五　　　象7退5

15. 傌五進三　　　紅勝。

第5題　棄俥平敵著法紅先勝

1. 兵三平四　　　將5平6　　2. 前俥進八　　　將6進1

3. 後俥進八　　　將6進1　　4. 後俥退一　　　將6退1

5. 前俥退一　　　將6退1　　6. 後俥平四　　　士5進6

7. 俥二平四　　　將6進1　　8. 炮一平四　　　士6退5

9. 炮五平四　　　紅勝。

第6題　中軍震怒著法紅先勝

1. 俥九平六　　　馬2進4

黑如士5進4，紅則炮九進四，再俥六進四，勝。

2. 俥六進四　　　士5進4　　3. 炮九平六　　　士4退5

4. 兵七平六　　　士5進4　　5. 兵六平五　　　士4退5

6. 傌四進六　　　將4進1　　7. 炮六退三　　　將4平5

8. 兵五進一　　　將5平6　　9. 炮六平四　　　紅勝。

第7題　弼欽威命著法紅先勝

1. 炮一平五　　　象5退7　　2. 傌三退五　　　象7退5

3. 傌五進七　　　象5退3　　4. 俥六進五　　　將5退1

5. 傌七進五　　　士6進5　　6. 俥六平五　　　將5平6

7. 俥五進一　　　將6進1　　8. 傌五退三　　　將6進1

9. 俥五退二　　　象3進5　　10. 炮六進五　　　象5退3

11. 炮五進五　　　紅勝。

第8題　聲罪致討著法紅先勝

1. 俥六進二　　　車3平4　　2. 兵四進一　　　馬8退6

3. 傌八退六　　　象3退5

黑如車4進1，則炮九平四，馬6進8，俥五退一，將6退1，傌三退四，紅勝。

4. 炮九平四	馬6進8	5. 俥五退一	車4平5
6. 傌三退四	將6進1	7. 傌六退五	將6退1
8. 傌五進四	將6進1	9. 炮六平四	馬8進6
10. 炮四退二	馬6進4	11. 兵三平四	紅勝。

第9題　出將入相著法紅先和

1. 俥六進七	將5退1	2. 兵七平六	將5退1
3. 俥六平五	象7退5	4. 炮七退八	包1退7
5. 炮七平五	象5進3	6. 相三退五	象3退5
7. 相五退七	象5進3	8. 相七進五	象3退5
9. 相五退三	象5進3	10. 相三進一	和棋。

第10題　　棄俥取勝著法紅先勝

1. 後炮進二	象7進5	2. 傌六進七	車4進1
3. 傌四進三	將5平4	4. 炮五平六	車4平3
5. 炮六平一	車3平4	6. 俥六進三	將4進1
7. 俥四平六	士5進4	8. 炮一進二	士6進5
9. 俥六進二	將4進1	10. 傌三退四	士6進5

紅勝。

試卷6　古譜殺法問題測試（二）

第1題　班超探虎著法紅先勝

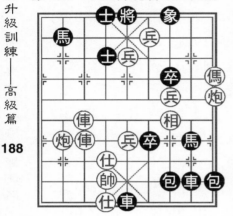

提示：棄俥傌，送佛歸殿

第2題　北郭千岩著法紅先勝

提示：保留空頭炮待抽將，俥借師殺士勝。

第3題　匹傌盤旋著法紅先勝

提示：紅傌借將選位，終局紅雙將勝。

第4題　火燒葫蘆谷著法紅先勝

提示：俥雙炮借將選位，終局重炮勝。

第5題　振聾發聵著法紅先勝

提示：相繼棄兵俥，炮進底悶殺。

第6題　吊死煤山著法紅先勝

提示：借將選位，棄俥吸引，千里照面勝。

第7題　赤壁鏖戰著法紅先勝

提示：勇棄俥傌，引離黑將登高，炮借士照將勝。

第8題　江心垂釣著法紅先勝

提示：棄俥吸引，借將選位，俥傌炮聯攻勝。

第9題　平原走傌著法紅先勝

第10題　循序漸進著法紅先勝

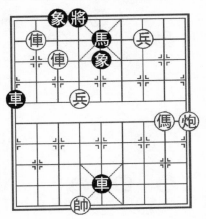

提示：棄雙炮，終局掛角傌勝。

提示：以送佛歸殿之術趕將到6路，傌後炮勝。

<hr />

試卷6　解　答

第1題　班超探虎著法紅先勝

1. 兵四進一	將5平6	2. 傌一進二	將6平5
3. 炮一進四	象7進5	4. 傌二退四	將5平6
5. 傌四進三	將6進1	6. 前傌平四	馬8退6
7. 俥七進五	士4退5	8. 炮八平四	馬6退4
9. 傌三退四	將6進1	10. 兵三平四	馬4進6
11. 兵四進一	將6退1	12. 兵四進一	將6退1
13. 兵四進一	將6平5	14. 兵四進一	紅勝。

第2題　北郭千岩著法紅先勝

1. 俥二平四	車5平6	2. 俥四進一	馬5退6

3. 炮四進四　　　將6進1　　　4. 前兵平七　　　卒2平3

5. 兵七平六　　　卒3進1　　　6. 帥五退一　　　……

原譜此著紅誤走俥四退二，結果導致和局。

6. ……　　　　　卒3平4　　　7. 帥五平四　　　將6進1

8. 炮四平九　　　將6平5　　　9. 炮九進二　　　士5進4

10. 俥四平五　　　紅勝。

第3題　匹馬盤旋著法紅先勝

1. 炮二進九　　　象7進5　　　2. 兵六平五　　　將5平4

3. 傌三進四　　　象5退7　　　4. 傌四退六　　　象7進5

5. 炮九平六　　　馬3退4　　　6. 傌六進八　　　馬4退2

7. 傌八退七　　　馬2退3　　　8. 傌七退六　　　馬3進4

9. 傌六進八　　　馬4退2　　　10. 傌八進六　　　馬2進4

11. 傌六進五　　　紅勝。

第4題　火燒葫蘆谷著法紅先勝

1. 炮七進一　　　將5進1　　　2. 俥八進一　　　將5進1

3. 炮九退一　　　包4退1　　　4. 俥八退一　　　將5退1

5. 俥八平六　　　……

紅此著解殺還殺，雷霆萬鈞。

5. ……　　　　　車4平3

黑如車4退5，紅則炮七退一連殺。

6. 炮七退五　　　車3平1　　　7. 炮七進四　　　將5退1

8. 俥六平五　　　士4進5　　　9. 俥五進一　　　將5平4

10. 炮九平六　　　紅勝。

第5題　振聾發聵著法紅先勝

1. 俥七進六　　　將5進1　　　2. 兵三平四　　　馬8退6

3. 俥七退一　　　將5退1　　　4. 炮三進六　　　士6進5

5. 炮三退一　　士5退6　　6. 俥七平五　　將5平4

7. 俥一平四　　包6退8　　8. 炮三進一　　紅勝。

第6題　吊死煤山著法紅先勝

1. 俥三進四　　士5退6　　2. 俥三退一　　士6進5

3. 俥二進四　　士5退6　　4. 俥三平五　　士4進5

5. 俥二退一　　象5退7　　6. 俥二平五　　將5平4

7. 俥五進一　　將4進1　　8. 兵七進一　　將4進1

9. 俥五平六　　紅勝。

第7題　赤壁鏖戰著法紅先勝

1. 俥七進一　　將4進1　　2. 傌八退七　　將4進1

3. 俥七退二　　將4退1　　4. 俥七平八　　將4退1

5. 傌七進八　　將4進1　　6. 俥八平六　　士5進4

7. 炮五平六　　士4退5　　8. 傌八退六　　將4進1

9. 炮六退四　　紅勝。

第8題　江心垂釣著法紅先勝

1. 俥八平五　　士4進5　　2. 俥八進九　　士5退4

3. 兵四平五　　將5進1　　4. 傌五進四　　將5退1

5. 炮七進四　　士4進5　　6. 炮七退二　　士5退4

7. 傌四進六　　將5進1　　8. 俥八退一　　紅勝。

第9題　平原走馬著法紅先勝

1. 兵五進一　　將4退1　　2. 兵五進一　　將4進1

3. 傌四進六　　包7平4　　4. 傌六退八　　車1退6

5. 傌八進七　　紅勝。

第10題　循序漸進著法紅先勝

1. 俥八平六　　將4進1　　2. 俥七平六　　將4進1

3. 兵六進一　　將4退1　　4. 兵六進一　　將4退1

5. 兵六進一　　　將4平5　　　6. 兵六進一　　　將5平6

7.兵三平四　　　將6進1　　　8. 傌二進三　　　將6退1

9. 傌三進二　　　將6進1　　　10. 炮一進四　　　紅勝。

試卷7 古譜殺法問題測試（三）

象棋升級訓練——高級篇

194

第1題 擔雪填井著法紅先勝

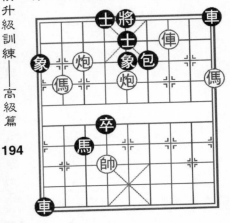

提示：棄俥炮自去障礙，以炮悶殺。

第2題 魚駭月鉤著法紅先勝

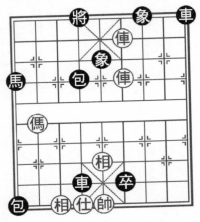

提示：棄雙俥，單俥取勝。

第3題 兵俥出寨著法紅先勝

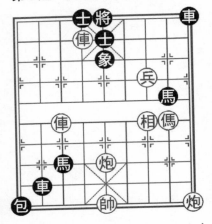

提示：棄雙俥吸引黑方子力自相堵塞，以俥照將勝。

第4題 神龜出洛著法紅先勝

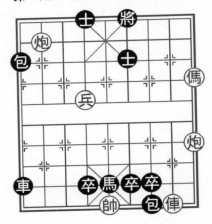

提示：俥傌逼將登頂，炮兵勝。

第5題　獨步出營著法紅先勝

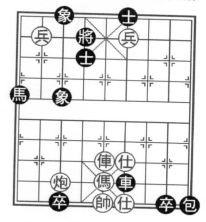

提示：借照將跳出中傌，俥傌勝。

第6題　耕莘待聘著法紅先勝

提示：以雙俥兵換去黑方士象，雙傌炮勝。

第7題　外攘四夷著法紅先勝

提示：棄雙俥，傌後炮勝。

第8題　盈縮無常著法紅先勝

提示：逼黑包發盡炮彈，致黑包無彈可發勝。

第9題 遠近驚駭著法紅先勝

提示：棄兵引將，炮打車，俥炮勝。

第10題 菱葉穿萍著法紅先勝

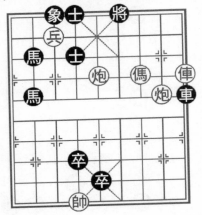

提示：棄俥兵，借炮使俥，以俥悶殺。

試卷7 解 答

第1題 擔雪塡井著法紅先勝

1. 俥三進一	車9平7	2. 炮七進二	象1退3
3. 傌八進七	將5平6	4. 傌一進三	車7進2
5. 炮五平四	紅勝。		

第2題 魚駭月鈎著法紅先勝

1. 前俥進一	將4進1	2. 傌八進七	馬1退3

黑如將4進1，紅則後俥平六，再俥四平六，速勝。

3. 後俥進二	將4進1	4. 前俥平六	馬3退4
5. 俥四平六	炮4退2	6. 傌七退五	紅勝。

第3題　兵馬出寨著法紅先勝

1. 俥六平五	將5平6	2. 俥五進一	將6進1
3. 俥七進四	將6進1	4. 兵三平四	馬8退6
5. 俥七平四	將6退1	6. 傌二進三	將6進1
7. 俥五平四	車9平6	8. 傌三進二	將6退1
9. 炮一進八	馬6退7	10. 傌二退三	將6進1
11. 傌三退五	紅勝。		

第4題　神龜出洛著法紅先勝

1. 傌一進二	將6平5	2. 傌二退四	將5進1
3. 傌四退六	將5平6	4. 俥二進八	將6退1
5. 俥二進一	將6進1	6. 傌六進七	士4進5
7. 傌七退五	士5進4	8. 俥二平四	將6平5
9. 炮一平五	將5進1	10. 兵六平五	紅勝。

第5題　獨步出營著法紅先勝

1. 兵八平七	將4退1	2. 兵七進一	將4進1
3. 炮七平六	士4退5	4. 俥五平六	士5進4
5. 俥六平八	士4退5	6. 傌五進六	車6平4
7. 俥八進六	將4進1	8. 傌六進七	馬1退3
9. 俥八退一	將4退1	10. 傌七進五	馬3退5
11. 俥八進一	將4進1	12. 傌五退七	紅勝。

第6題　耕莘待聘著法紅先勝

1. 兵六進一	將5平4	2. 傌七進八	將4平5
3. 傌六進七	將5平4	4. 傌七退五	將4平5
5. 傌五進七	將5平4	6. 俥四進一	將4進1
7. 傌八退七	將4進1	8. 後傌退五	將4退1
9. 傌五進七	將4進1	10. 俥四平六	士5退4

11. 後傌退五	將4退1	12. 傌五進四	象7退5
13. 俥三進八	士4進5	14. 俥三平五	將4退1
15. 俥五進一	將4進1	16. 俥五平六	將4退1
17. 傌七退五	將4進1	18. 傌五退七	將4平5
19. 傌四進三	將5平6	20. 傌三退二	將6平5
21. 傌二退四	將5退1	22. 傌七進五	紅勝。

第7題　外攘四夷著法紅先勝

1. 前俥進五	將6進1	2. 後俥進八	將6進1
3. 後俥退一	將6退1	4. 前俥退一	將6退1
5. 後俥平四	士5進6	6. 俥二進一	將6進1
7. 傌一進二	將6平5	8. 俥二平五	將5退1
9. 傌二進三	紅勝。		

第8題　盈縮無常著法紅先勝

1. 傌四進三	包5退2	2. 傌三退五	包5進6
3. 傌五進三	包5退6	4. 傌三退五	包5進7
5. 傌五進三	包5退7	6. 傌三退五	包5進8
7. 傌五進三	包5退8	8. 俥二平六	車3平4
9. 傌三退五	紅勝。		

第9題　遠近驚駭著法紅先勝

1. 兵七平六	將4退1	2. 炮一平六	士5進4
3. 兵六進一	將4平5	4. 兵六平五	將5平6
5. 炮六平四	士6退5	6. 前兵平四	將6進1
7. 炮四退三	將6平5	8. 傌八進七	將5平4
9. 炮四平六	紅勝。		

第10題　菱葉穿萍著法紅先勝

1. 傌三進五	士4進5	2. 俥一平四	將4平5

3. 傌五進三	將5平4	4. 俥四進三	士5退6
5. 炮二進四	士6進5	6. 傌三進五	士5退6
7. 傌五退四	士6進5	8. 兵七平六	後馬退4
9. 傌四進五	士5退6	10. 傌五退六	士6進5
11. 傌六進八	紅勝。		

在象戰中，棋手們經常運用先棄後取戰術。所謂先棄後取，即根據形勢需要先棄去一子，算準以後可以追回失子甚至包括利息。

先棄後取戰術可以達到下列目的：

1. 率先打破僵局，棄子疏通局面。透過簡短爭鬥，達到追回失子、優化局面的目的。簡而言之，即棄子爭先。

2. 透過這種手段，謀取對方更多子力。

3. 透過這種手段，達到取勢入局之目的。

4. 在形勢不利時，有時透過先棄後取戰術達到謀和之目的。

總之，先棄後取戰術運用得當，可以收到爭先、謀子、入局、解圍及謀和等戰果。

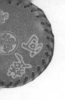

試卷1　先棄後取問題測試（一）

第1題　進炮謀象著法紅先勝

提示：棄炮轟象，先棄後取，終局紅雙俥挫勝。

第2題　平兵解圍著法紅先勝

提示：平兵棄炮，牽制黑車，紅多兵勝。

第3題　棄俥殺士著法紅先勝

提示：以俥砍士，摧毀藩籬，炮擊卒得子勝。

第4題　將計就計著法紅先勝

提示：以傌易包，將計就計，俥吃馬，紅多子勝。

第5題　擺脫牽制著法黑先勝

提示：進車左移，兌俥多子勝。

第6題　三子歸邊著法紅先勝

提示：兌炮進兵，俥傌兵三子歸邊勝。

第7題　進兵爭先著法紅先勝

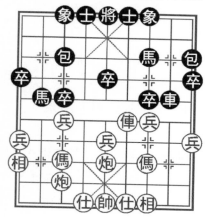

提示：進兵去卒，先棄後取，多兵占優。

第8題　左炮右移著法紅先勝

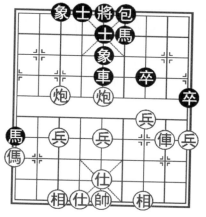

提示：左炮右移，棄中炮取黑象，多兵勝。

第9題　車殺中仕著法黑先勝

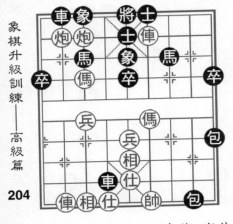

提示：車殺仕，重包將，抽俥脅炮得子。

第10題　獻俥謀子著法紅先勝

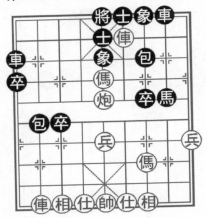

提示：獻俥，傌炮抽將得子

試卷1　解　答

第1題　進炮謀象著法紅先勝

　1. 炮七進七　　　象5退3　　　2. 俥六平七　　　將5平6

　3. 俥七進一　　　……

紅方實施先棄後取戰術，謀得一象，摧毀黑方防禦工事。現在看出，紅首著進炮謀象至關重要。

3. ……	馬9進7	4. 俥八進八	前馬進9
5. 俥七進二	將6進1	6. 俥七平六	車8平4
7. 俥六平三	馬9退8	8. 俥三退二	包4平5
9. 俥三進一	將6進1	10. 俥三退五	包5進4
11. 俥八退一	將6退1	12. 俥八平二	

以下黑無法阻擋紅雙俥挫，至此紅勝。

第2題　平兵解圍著法紅先勝

紅方面臨黑方將5進1再平4的殺棋，以下紅方走出：

1. 兵三平四　　……

平兵棄炮解圍，正確選擇。如逃炮，被黑方走出將5進1，則紅立潰。現算準可以先棄後取。

| 1. …… | 車4平5 | 2. 俥八平六 | 車4平2 |

黑不能接受兌車，否則必丟中車。

3. 兵四進一	車5進1	4. 俥三進四	車5進1
5. 俥六平七	象3進5	6. 俥七進三	車5平4
7. 俥三進四			

至此紅追回失子，掠去一象且多一過河兵，成功以先棄後取之術解圍，終局紅勝。

第3題　棄俥殺士著法紅先勝

1. 前俥進一　　……

如圖形勢，黑有車5平6的叫殺手段。現紅棄俥殺士，先棄後取著法積極，如改走後車平四，則俗不可耐。

| 1. …… | 士5退4 | 2. 俥六進六 | 將6進1 |
| 3. 後傌進五 | …… | | |

紅方追回棄子且掠去黑方雙士，形勢大優。

3. ……	車2平5	4. 俥六平三	車5退1
5. 俥三退一	將6退1	6. 俥三退一	車5平6
7. 俥三進二	將6進1	8. 傌七進六	將6平5
9. 俥三退三	將5平4	10. 俥三平五	車6退1
11. 傌六退四	馬3進4	12. 傌四退三	馬4進6
13. 炮七進四			

至此黑必失子。本局紅以先棄後取謀子而獲勝。

第4題　將計就計著法紅先勝

1. 傌二進三　　……

紅先棄後取，逼黑包食傌，否則紅有屯邊窺槽及換取黑中路惡包的手段。

1. ……	包2平7	2. 俥二退二	包5進1
3. 俥二平三	車7進2	4. 相三進一	車7平9
5. 俥三進一	……		

黑引誘紅俥吃馬然後中包平7路攻俥，紅將計就計，毅然吃馬。

| 5. …… | 包5平7 | 6. 炮五進五 | 象3進5 |
| 7. 炮九進六 | 象5退3 | 8. 俥三退二 | |

至此紅透過先棄後取戰術，謀子取勢，勝勢已不可動搖。

第5題　擺脫牽制著法黑先勝

1. ……　　車2進1

黑計劃先棄後取，擺脫牽制。

| 2. 俥六平七 | 車2平7 | 3. 傌三進五 | 車7退1 |

黑方追回失子，形勢明顯占優。

| 4. 俥七平三 | 車8平7 | 5. 俥七進四 | 車7平5 |
| 6. 傌五退四 | 卒1進1 | | |

至此黑方利用先棄後取戰術取得優勢。終局黑勝。

第6題　三子歸邊著法紅先勝

1. 兵六進一　　車8平9

紅抓住戰機，棄傌搶攻！

2. 炮九退一　　……

紅實施先棄後取入局戰術！

2. ……	包7平1	3. 俥七進五	將5退1	
4. 俥七平九	馬1退2	5. 兵六進一		

紅方俥傌兵三子歸邊形成絕殺。

第7題　進兵爭先著法紅先勝

1. 兵七進一　……

紅進兵棄馬，算準可以追回失子，占優。

1. ……	包3進5	2. 傌三退五	馬2進1
3. 炮七平九	包3退1	4. 炮九進二	象7進5
5. 兵七進一	士6進5	6. 炮九平八	

至此紅方打造天地炮進攻的平臺，且透過先棄後取戰術衝出一枚七兵，形勢明顯占優。

第8題　左炮右移著法紅先勝

1. 炮七平一　……

紅先棄後取爭先之著！

1. ……	車5進1	2. 炮一進四	馬6退8
3. 俥二進六	車5平9	4. 兵一進一	……

至此紅方多兵優勢明顯，現紅兵欺車，黑車只能退縮，如車9進1去兵，則帥五平四，黑方丟包。終局紅勝。

第9題　車殺中仕著法黑先勝

1. ……　　車4平5

這是一步先棄後取謀子的好棋！

2. 仕六進五	包9進3	3. 帥四進一	包8平2
4. 炮八退四	包2退1	5. 仕五進六	車2進4
6. 傌四進三	包2平3	7. 帥四退一	卒1進1
8. 俥四退七	包3退5	9. 炮七退二	車2進1

至此黑透過先棄後取謀子取得優勢。

第10題　獻俥謀子著法紅先勝

　　1. 俥四退四　　……

紅炮口獻俥！準備讓對方還本付息。現紅方不宜逃俥，如改走傌五進三交換，則太乏味。

　　1. ……　　　　　包2平6

黑無法保卒，又別無良策，只好含恨打俥。

　　2. 俥八進九　　士5退4　　　3. 傌五進三　　象5退3

　　4. 傌三進二

至此紅方賺取一子且炮占空頭，紅勝定。

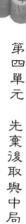

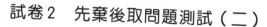

試卷2 先棄後取問題測試（二）

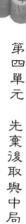

第1題　炮兵揚威著法紅先勝

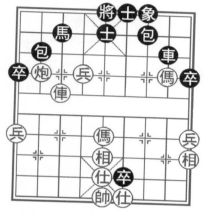

提示：獻傌，臥槽多子勝。

第2題　棄兵開路著法紅先勝

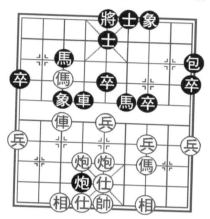

提示：棄傌兵陷傌，逼黑棄包勝。

第3題　棄傌奪勢著法紅先勝

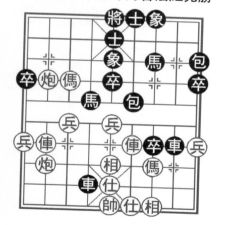

提示：進炮奪勢，四子歸邊勝。

第4題　傌傌殉職著法紅先勝

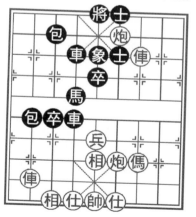

提示：棄雙傌，重炮性。

第5題　偃旗息鼓著法黑先和　　第6題　罷戰講和著法紅先和

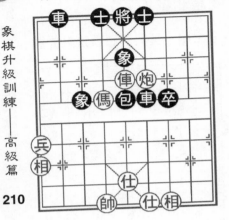 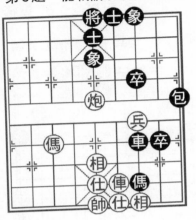

提示：棄包咬俥，照將抽俥成和。

提示：進俥強攻，一俥換雙和。

第7題　卒闖大內著法黑先勝　　第8題　勇進7卒著法黑先勝

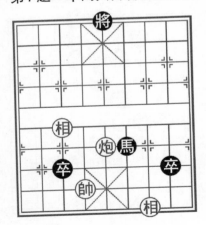 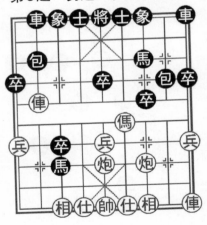

提示：以卒易炮勝。

提示：透過多次巧妙兌子，多子勝。

第9題　殺卒擴勢著法紅先勝

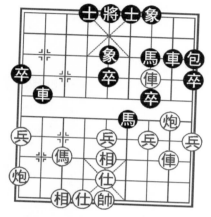

提示：避兌，掠卒多子勝。

第10題　棄包轟仕著法黑先勝

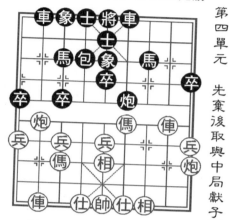

提示：棄包轟仕，棄車咬炮，多卒勝。

試卷2　解　答

第1題　炮兵揚威著法紅先勝

1. 俥七進二！　　……

紅虎口獻俥，枰場驚魂！紅制訂出先棄後取謀子計劃，非雄大略實難走出此招獻俥妙手。

1. ……	卒6進1	2. 仕五退四	車8平3
3. 傌二進三	將5平4	4. 炮八退二	車3進3

此時紅方炮兵揚威，黑棄還一車實屬無奈。

| 5. 傌五進七 | 馬3進5 | 6. 傌三退五 | 象7進5 |

至此紅多子，呈必勝局面。

第2題　棄兵開路著法紅先勝

| 1. 兵五進一 | 卒5進1 | 2. 傌七退五 | 車4平5 |

紅棄兵開路，再棄一傌換取中路攻勢。現黑車被牽，是紅傌大顯身手的時候了。

　3. 傌七進一　　　車5進1　　　4. 傌七進二　　　包9平4

目前紅方已追回失子且掠去黑方一象。

　5. 傌七進二　　　後包退2　　　6. 傌七退五　　　後包進5

　7. 炮六平八　　　象7進5　　　8. 炮八進七　　　將5平4

　9. 炮五平六　　　士5進4　　　10. 傌七退三　　　將4平5

　11. 炮六平九　　　車5退2

黑退車棄包無奈。如逃包走前包退2，則傌七進八，將5進1，傌七退一，將5退1，炮九進四殺。至此紅再掠去黑方一包，完成了先棄後取謀子計劃。終局紅勝。

第3題　棄傌奪勢著法紅先勝

　1. 前炮進三　　　……

紅置卒口傌於不顧，毅然進炮底線，制訂出先棄後取奪勢計劃。

　1. ……　　　卒7平6　　　2. 前炮平九　　　士5進6

　3. 傌八進六　　　將5進1　　　4. 傌八退一　　　將5退1

　5. 傌七進九　　　……

紅棄傌強攻黑空虛的右翼，現已取得階段性勝利。

　5. ……　　　馬4退3　　　6. 炮八進五　　　士6進5

　7. 傌八平六　　　將5平6　　　8. 傌六退七

至此紅方透過先棄後取手段，追回失子，並取得強大攻勢。終局紅勝。

第4題　車馬殉職著法黑先勝

　1. ……　　　前車進4

黑打響先棄後取入局的第一槍！

2. 帥五平六　　　馬4進3　　　3. 帥六平五　　　馬3進2

4. 仕四進五　　　車4進6

　黑進軍死亡線，計劃下一著包3進8形成絕殺。招法有力！同時又暗布陷阱。

　5. 炮四退一　　　包3進8

　晴天霹靂！黑仍按既定方針辦，置紅串打於不顧，揮包進底強攻，這是紅方所始料未及的。

　6. 炮四平六　　　馬2進4　　　7. 帥五平六　　　包2進4

　黑以犧牲車馬為代價，換取最後的勝利。本局為不可多得的佳局。

第5題　偃旗息鼓著法黑先和

　1. ……　　　　車2進9　　　2. 帥六進一　　　車2退3

　黑見形勢不利，中路馬包被牽，久戰下去凶多吉少。現退車實施先棄後取謀和戰術。

　3. 俥五退一　　　車2平4　　　4. 仕五進六　　　車4退2

　黑將先棄後取戰術貫徹到底！

　5. 俥五平六　　　馬6進5　　　6. 帥六退一　　　馬5退4

　目前黑方追回所有棄子，雙方均無力再戰，一場惡戰至此偃旗息鼓。

第6題　罷戰講和著法紅先和

　1. 傌七進九　　　……

　由於紅俥被困，現躍傌前線，以攻為守，算準可以先棄後取謀和。

　1. ……　　　　包9進4　　　2. 俥四平三　　　車7進2

　3. 傌九進八　　　將5平4　　　4. 炮五平六　　　將4平5

　5. 炮六退四　　　車7退2　　　6. 炮六平一

至此紅方追回失子，並有足夠的力量守和。

第7題　卒闖大內著法黑先勝

1. ……	卒8平7	2. 相三進五	卒7平6
3. 相五退三	卒6進1	4. 相七退五	將5平6
5. 相三進一	……		

這是第3屆「威凱房地產杯」全國象棋精英賽上的一則實戰對局。黑方時間所剩無幾，如果黑方找不到迅速入局的手段，則將會痛失好局。就在此時，黑方突然發現一招先棄後取的入局妙手。

5. ……	卒6平5

至此紅投子認負。紅如接走炮五退二，卒3平4，帥六退一，馬6進5，帥六平五，馬5退7，黑勝定。

第8題　勇進7卒著法黑先勝

1. ……	卒7進1

目前黑方受攻，此著進卒邀兌馬是現在最頑強的一著棋。

2. 炮三進五	卒7平6	3. 炮五進四	將5進1
4. 俥一平二	車9進2	5. 炮三退二	包2平8

黑巧妙兌俥，削弱紅方攻勢。

6. 俥八進四	後包進7	7. 俥八退一	將5進1
8. 炮三平五	將5平6	9. 俥八平三	後包進3
10. 俥三退二	後包平6		

黑方上一招進包現恰好可以平包解殺。

11. 俥三平二	車9平7

黑利用可以先棄後取之勢搶出黑車，紅已成強弩之末。

12. 前炮平三	馬3退5	13. 炮五平三	包6平8

又是一招巧妙兌子，黑勝勢已不可動搖。

14. 俥二退三　　車7進1　　15. 炮三平五　　車7進6
至此黑勝。

第9題　殺卒擴勢著法紅先勝

　1. 俥三平四　　馬6進4　　2. 仕五進六　　包9進4
　3. 仕六進五　　車2平6　　4. 俥四平一　　……

紅俥避兌，殺邊卒擴大優勢，不怕黑車8進3吃炮，因算準可以先棄後取。

　4. ……　　　車8進3　　5. 俥二進二　　馬7進9
　6. 俥二平一　　包9平8　　7. 俥一進二

本局紅方以先棄後取之法擴大多子優勢。終局紅勝。

第10題　棄包轟仕著法黑先勝

　1. ……　　　包6進5

在較平淡的枰面上，黑突然揮包轟仕，由此引發以下激烈戰鬥。

　2. 帥五平四　　馬3進4　　3. 兵七進一　　車2進5

紅方先棄炮，再棄俥，算準可以先棄後取追回失子，並可取得枰面優勢。

　4. 俥八進四　　馬4進6　　5. 俥二平四　　……

紅只能以俥砍馬吐還一俥，否則無法解救黑方車馬聯殺。

　5. ……　　　車6進5　　6. 帥四平五　　包4平1
　7. 仕六進五　　車6平8　　8. 仕五退四　　馬7進6
　9. 兵七進一　　車8平2　　10. 傌七進八　　包1進4
　11. 傌八退七　　包1平9　　12. 炮一進四　　象5進3

紅折仕怕車卒，至此黑方優勢明顯，終局黑勝。

在象戰中，獻子戰術多見於中、殘局。運用獻子戰術往往可以達到爭先、取勢、入局、解圍及謀和等目的。以下由國內外棋壇高手對弈中精選30例進行測試。

試卷3　中局獻子問題測試（一）

第1題　飛傌奔槽著法紅先勝

第2題　獻棄雙車著法黑先勝

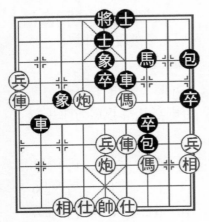

提示：連續獻俥，重炮勝。

提示：連續獻車棄車，馬包攻殺。

第3題　獻包入局著法黑先勝

提示：棄車獻包，車包卒勝。

第4題　捨賺反獻著法紅先勝

提示：交換子力，進攻黑薄弱的右翼。

第5題　捨炮留傌著法紅先勝

提示：棄炮轟象，先棄後取，終局紅雙傌挫勝。

第6題　包獻花心著法黑先勝

提示：平兵棄炮，牽制黑車，紅多兵勝。

第7題　俥搶象尖著法紅先勝

提示：俥屢獻象口，傌踩雙車勝。

第8題　三子歸邊著法紅先勝

提示：平俥捉包，虎口獻俥，得子後多子勝。

第9題　演「臣壓君」著法
　　　　黑先勝

提示：獻車騰挪，棄6路車，臣壓君勝。

第10題　先棄後取著法
　　　　　黑先勝

提示：先棄後取，兌子爭先

試卷 3　解　答

第 1 題　飛傌奔槽著法紅先勝

1. 傌四進六　　……

紅飛傌獻俥，氣吞山河！此招一出，黑如墜雲裏霧中。這是紅方獻俥入局之妙手。

1. ……　　　　車 6 進 3　　2. 俥九平八　　……

紅妙手連珠！平俥欺車，黑不能車 2 退 1，否則傌六進七臥槽再重炮殺。

2. ……　　　　車 6 退 1　　3. 傌六進七　　將 5 平 4

4. 炮六退四

以下黑無法阻止紅重炮殺。至此紅勝。

第 2 題　獻棄雙車著法黑先勝

1. ……　　　　車 4 平 8

黑獻車奇襲！氣貫長虹。非雄才大略，不敢作此貿然之行。

2. 俥二平一　　……

紅如接受黑方獻車走俥二進八，黑則車 7 進 5，炮四退二，馬 4 進 6，俥二平四，馬 6 進 4，俥八進一，包 9 進 4，下伏沉底包攻勢。紅方難應。

2. ……　　　　馬 4 進 6

獻車不成再棄車，黑方在進行戲劇性表演。

3. 炮八平三　　馬 3 進 4　　4. 炮四退一　　車 8 進 7

5. 俥一平四　　包 9 平 6

黑再次獻包奇襲！枰場上簡直是在上演一場滑稽劇。

6. 炮三平五　　　馬4退5　　　7. 炮四進六　　　馬5進4

黑4路馬休息片刻現又出場了。

8. 俥八進一　　　馬6進7　　　7. 傌七進五　　　馬7進6

至此，黑方透過獻車、棄車、獻包等手段，已經取得勝勢。終局黑勝。

第3題　　獻包入局著法黑先勝

1. ……　　　　　包8進7　　　2. 相一退三　　　包2進7

此時枰面上紅有俥七退一拔簧傌殺勢，黑如強攻不下即成敗局。此招2路包勇獻鐵蹄之下，為全局勝利光榮犧牲。

3. 傌七退八　　　車6進6

黑上一招獻包，此招又棄車，真乃氣壯山河。

4. 仕五退四　　　車4進1

以下黑方連殺。本局黑方獻包是入局妙手，在強大的攻勢下，紅方始終無暇走出拔簧傌。

第4題　　捨賺反獻著法紅先勝

1. 炮三平七　　　……

目前紅三路炮有進六賺馬之勢，現不打馬反而獻炮，招法神出鬼沒。

1. ……　　　　　包3進6　　　2. 俥三進三　　　包3平2

黑如進、退8路包，則會遭到紅雙俥傌的圍捕。

3. 炮五進四　　　士4進5　　　4. 俥二進三　　　車8進5

5. 傌四退二　　　車2平1　　　6. 俥三退三　　　車1平4

7. 俥三平八　　　將5平4　　　8. 仕四進五　　　車4退4

9. 傌二進四

至此紅方透過首著獻炮取得了絕對的優勢。

第5題　捨炮留傌著法紅先勝

1. 炮五平六　　　……

枰面上黑車正捉傌，紅傌不能逃，否則黑車4進2成殺。紅如退俥保傌，則戰線尚很漫長。現獻炮妙不可言。解殺搶攻，入局迅速。

1.……	車4進1	2. 俥八平七	將4退1
3. 俥七進一	將4進1	4. 傌六進七	

至此黑推枰認負。因紅有傌七退五和傌七進八的凶招。黑如續走車4進1，則帥五進一，車4退6（車4退5，仕四退五，黑坐以待斃），俥七平六，士4退5，傌七進八，妙殺。

第6題　包獻花心著法黑先勝

1.……	車7進1	2. 帥四進一	包9平4

黑包打底仕，敲開勝利之門。

3. 傌二進一　　　……

紅希望驅傌強攻！但已望塵莫及。應改走傌二退四，守中寓攻，尚可抗衡。

3.……	包4退1	4. 仕五退六	車7退1
5. 帥四退一	包4平5		

欺紅仕不敢吃包而包獻花心！此招不但為黑4路車吃仕造殺讓路，而且有退包打兵的攻勢，可謂精妙入局。

6. 炮五平六　　車4進1　　至此黑勝。

第7題　俥搶象尖著法紅先勝

1.炮二進一	車3進1	2. 俥四平五	……

紅方獻俥象尖，枰場驚魂！這是一步獻俥入局的妙手。

2.……　　　卒5進1

黑如象3進5，傌四進五，馬5進7，傌五進三連殺。

3. 俥五退二	象9進7	4. 炮二進一	車9平7
5. 炮二平五	象3進5	6. 俥五進二	……

第二次俥獻象尖，可謂棋壇百年不遇。

6. ……	車7進3	7. 俥五平六	車7平5
8. 傌四退六	車5進2	9. 兵五進一	車3退1
10. 傌六進五	至此紅勝定。		

第8題　三子歸邊著法紅先勝

1. 俥九平八　　　馬8退7

黑失察，白丟一包。

2. 俥八進六　　　……

此時，紅方已呈三子歸邊之勢。

2. ……	車4退3	3. 俥四平六	……

紅虎口獻俥！入局妙手。

3. ……	包7退2	4. 仕五退四	馬7進5
5. 俥六進四	將5平4	6. 俥八進一	將4進1
7. 炮五平六	包7進3	8. 仕四進五	包7平4
9. 仕五退四	包4退1		

黑方這幾招也只是虛張聲勢。

10. 後傌進六	士5進4	11. 傌六進五	紅勝。

第9題　演「臣壓君」著法黑先勝

1. ……　　　　車1平2

黑虎口獻車，電閃雷鳴。一場暴風雨即將來臨。

2. 俥八平二　　　……

黑獻車凶招！紅如接受獻車，黑則馬6進7，帥五進一，車6進9，傌五退三，將5平6，俥二進五，將6進1，

俥二退一，將6進1，炮七平四，車6平5，黑勝。

2. ……	車2進7	3. 相五進七	象5進7
4. 兵五進一	包4平5	5. 前俥平六	包5進4
6. 俥二平六	車2平5	7. 仕六進五	馬6進7
8. 帥五平六	車6進9	9. 仕五退四	車5進2

黑方表演出臣壓君殺法。

第10題　先棄後取著法黑先勝

1. ……	馬2進1	

黑獻馬爭先，頗具遠見。算準可以先棄後取。

2. 傌七進九	車5退1	3. 炮三平一	包2進1
4. 俥二進一	車6退5	5. 俥二進二	將6進1
6. 帥五平六	車6平9	7. 傌九退八	車5平4
8. 傌八進六	車9平6	至此黑方先手。	

試卷4　中局獻子問題測試（二）

第1題　馬包逞雄著法黑先勝

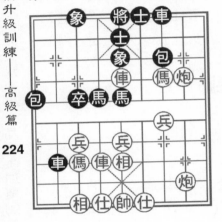

提示：獻馬，躍馬捉俥得子勝。

第2題　棄俥緊逼著法紅先勝

提示：棄俥，以傌易包多子勝。

第3題　棄傌入局著法紅先勝

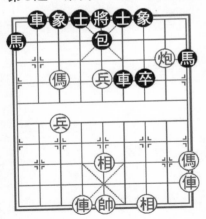

提示：進傌堵塞，平俥要殺得勢勝。

第4題　雙俥履險著法紅先勝

提示：棄俥獻俥，傌踏中象勝。

第5題 俥點象腰著法紅先勝

提示：獻車兌俥，傌掛角勝。

第6題 智獻雙俥著法紅先勝

提示：獻傌棄炮，破士象勝。

第7題 穿越封鎖著法紅先勝

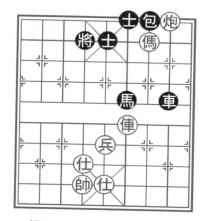

提示：退炮棄俥得子勝。

第8題 長獻救主著法紅先和

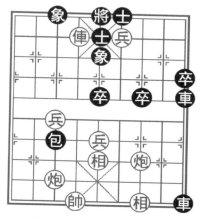

提示：長獻三路炮成和。

第9題　連獻傌炮著法紅先勝

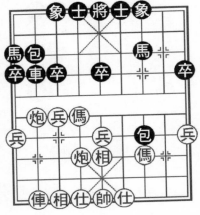

提示：獻兵躍傌伏抽得勢。

第10題　進退自如著法紅先和

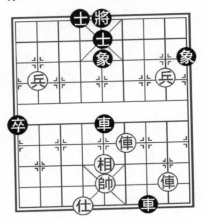

提示：長獻作和。

試卷4　解答

第1題　馬包逞雄著法黑先勝

1. ……　　　　　馬5進6　　2. 後炮平四　　包7進3

揮包進河藏千鈞之力。既可進底攻殺，又可退馬河口捉俥瞄傌。

3. 俥五平九　　包7進4　　4. 仕四進五　　包7平9

5. 仕五進四　　馬6進8　　6. 炮四平二　　馬4進6

黑方制訂出獻馬謀子的可行性方案。

7. 前炮進三　　馬6退7　　8. 俥九平三　　馬8進6

至此黑方馬包在紅底線逞雄，紅必丟子。黑獻馬謀子成功。

第2題　棄俥緊逼著法紅先勝

1. 炮八平三　　……

紅平炮獻俥！氣貫長虹。算準獻俥後可以謀子取勢。

1. ……　　　　車2進8　　2. 炮三進三　　車2平4

黑棄還一車以求牽制紅六路炮。如改走馬4進2解殺，則傌六進五，包4平5，俥四退四，將4進1，俥四平六，士5進4，傌五退七，車2退2，傌七退五，紅勝定。

3. 帥五平六　　馬4進2　　4. 帥六平五　　象7退5

5. 傌六進五　　車3平4　　6. 傌三退一

至此，紅方透過獻俥，謀得子力優勢。終局紅勝。

第3題　棄傌入局著法紅先勝

1. 傌七進八　　……

紅獻傌引車！入局妙手。

1. ……	車2進1	2. 俥一平六	包5平4
3. 前俥進七	車2平4	4. 兵五平四	車4平8
5. 炮二退三	象3進5	6. 炮二平五	士6進5
7. 兵七進一	車8進3	8. 俥六進五	車8進4
9. 帥五平六	將5平6	10. 俥六平四	將6平5
11. 兵四進一	馬9退8	12. 兵四進一	馬8進7
13. 俥四進二	以下黑無力防守，紅勝。		

第4題　雙俥履險著法紅先勝

1. 俥四平八　　……

枰面上黑包正打紅俥。紅不逃俥，再獻一俥，真乃泰山崩於前而不驚！

1. ……　　　　車2平3

黑不敢接受獻俥。黑如改走車2進8，則俥九進二，士5

退4，俥九平六，將5進1，俥六退一，將5退1，炮五進四，象5進7，傌六進四，紅勝定。

2. 傌六進四　　包9平1　　3. 俥八退一　　……
至此，紅方獻俥取勢成功。

3. ……　　　　車3平4　　4. 仕六進五　　車8進4

5. 傌三進二　　象5進7　　6. 炮五進四　　象7進5

7. 炮六平三　　……
紅伏傌四進五凶招！

7. ……　　　　車4進2　　8. 俥八進九　　車4退2

9. 俥八退二　　車8進1　　10. 俥八平九　　車8平3

11. 相七進五　　車3平6　　12. 傌四進五　　……
紅方獻俥取勢又上了一個新的臺階。

12. ……　　　　車4平3　　13. 炮三平二　　車6平8

14. 傌五進三
至此，紅勝勢不可動搖，黑認負。

第5題　俥點象腰著法紅先勝

1. 俥四進八！　　……
紅俥點象腰，獻俥入局！此招犀利、詭秘。

1. ……　　　　　車8進1
另有兩種著法皆紅勝：

A. 車4平6，俥八平五，士6進5（士4進5，傌八進六，將5平4，炮七平六，紅勝），傌八進七，將5平6，炮七進五，紅勝。

B. 士4進5，炮七平九，車4平1，俥八平五，車1平2，俥五平七，車2進2，俥七進二，士5退4，炮九平五，紅勝。

2. 俥四平二

以下應是車4平8，傌八進六，車8平4，炮七平六，紅勝定。

第6題　智獻雙傌著法紅先勝

1. 傌七進六　　　馬2進4

紅突如其來的獻傌震驚四座。以下著法可以看出此招是獻傌入局的妙手。

2. 炮六進七　　　……

紅棄炮轟士，使獻傌入局行動又上了一個新臺階。

2. ……	士5退4	3. 俥八平六	將5平6
4. 俥七平六	包5退2	5. 傌三進四	馬4進5
6. 傌四進五			

紅再獻一傌，一錘定音，至此紅勝。黑如續走馬7進5，俥六平五，紅勝。

第7題　穿越封鎖著法紅先勝

1. 炮二退三　　　……

紅馬口獻炮，入局佳著。此招含有挑逗性。因黑不敢食餌，如馬6退8去炮，紅則俥四平六，再傌三退四，黑丟車。

| 1. …… | 士5進6 | 2. 炮二平七 | …… |

紅炮穿越封鎖後，黑方已呈敗勢。

2. ……	士6進5	3. 傌三退四	車8平7
4. 炮七退一	馬6退4	5. 俥四平六	包7平4
6. 炮七退二			

至此，黑無法阻止紅炮七平六的殺勢。紅勝。

第8題　長獻救主著法紅先和

本局紅方子力較弱，在缺仕怕雙車的情況下採用了獻子謀和戰術。

　1. 炮三進一　　　包3進1

紅方獻炮，黑不敢接受獻炮，否則被紅方走出炮七進八，黑方反敗。

　2. 炮三退一　　　包3退1

至此紅方長獻作和。

第9題　連獻傌炮著法紅先勝

　1. 兵七進一　　　……

紅獻兵同時獻炮！藝高人膽大。

　1. ……　　　　卒3進1

黑如包2進3接受獻炮，紅則兵七平八，追回一炮且白過一兵。

　2. 傌六進八　　　……

紅再獻傌！連連獻子，為奪取勝勢打造平臺。

　2. ……　　　　車2平4

黑不能車2進1接受獻傌，否則紅有炮八平五抽車的惡手。

3. 炮六平七	包2進3	4. 炮七進七	士4進5
5. 傌八進九	包2進1	6. 傌九進七	車4退2
7. 兵五進一	包2平3	8. 炮七平九	包7平1
9. 炮九退六	車4平3	10. 炮九退二	包3進2
11. 俥八進三	卒3進1	12. 傌三進五	卒3進1
13. 俥八進一	馬7進6	14. 傌五進三	士5進4
15. 俥八平九	馬6進7	16. 俥九進二	車3進2

17. 俥九退二　　士6進5

至此紅方透過連獻俥炮取得優勢。終局紅勝。

第10題　進退自如著法紅先和

1. 俥四進一　　……

紅方缺仕相，已呈劣勢。現獻俥求和是正確選擇。

1. ……　　車5進1

黑不宜接受獻俥，否則紅相五退三後反而多兵呈優勢。

2. 俥四退一　　車5退1

紅四路俥長獻，進退自如，至此雙方不變，和局。

試卷5　中局獻子問題測試（三）

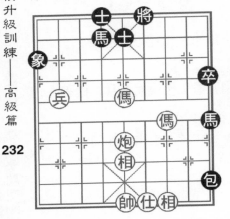

第1題　飛相頂傌著法紅先勝

提示：傌獻士角，千里照面勝。

第2題　頓挫有致著法黑先勝

提示：獻車迫兌，鎮中包得子勝勢。

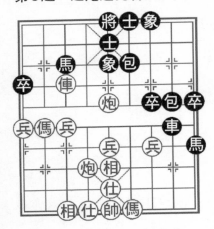

第3題　退炮避兌著法紅先勝

提示：獻傌解圍，重炮勝。

第4題　一車換雙著法黑先勝

提示：獻包捉相，一車換雙，車卒勝。

象棋升級訓練——高級篇

232

第5題　圍魏救趙著法紅先和

提示：黑以攻為守，兵頭獻傌，交換子力成和。

第6題　鎮天地包著法黑先勝

提示：借天地包之勢，進車要殺，再獻包，車卒勝。

第7題　將頭獻傌著法紅先勝

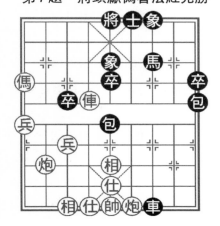

提示：進傌要殺，將頭獻傌伏得子勝。

第8題　解將還將著法紅先勝

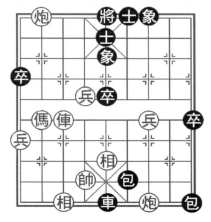

提示：棄炮轟象，傌傌炮兵連殺。

第9題　揮車點穴著法黑先勝　　　第10題　競獻傌炮著法紅先勝

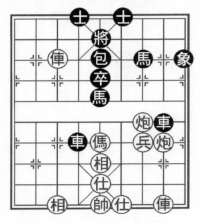

提示：車頭獻包，抽傌勝勢。　　　提示：獻傌易包，雙俥炮勝。

試卷5　解　答

第1題　飛相頂傌著法紅先勝

| 1. 傌五進三 | 馬9退7 | 2. 後傌進五 | 馬4進5 |
| 3. 傌三進二 | 將6進1 | 4. 相五進三 | …… |

目前枰面上雙方子力大致對等。紅飛相頂傌攻守兼務，為以後平炮攻馬埋下伏筆。飛相頂傌是本局紅方取勝關鍵之著。

| 4. …… | 包9平8 | 5. 傌五進三 | 馬5退7 |
| 6. 炮五平三 | 前馬進9 | …… | |

紅炮趕走黑馬，摧毀黑方防禦工事。

| 7. 炮三退二 | 包8退6 | 8. 炮三平四 | 馬9退8 |
| 9. 仕四進五 | 象1退3 | 10. 傌二退四 | |

紅將頭獻傌！入局妙手，至此紅勝。黑如續走將6進

象棋升級訓練——高級篇

1，紅則仕五進四殺。

第2題　頓挫有致著法黑先勝

　　1.……　　　　車1平4

黑不怕紅俥六平八吃包而制訂出獻車謀子計劃。

　　2. 炮七進三　　……

紅如俥六平八去包，黑則包6平5，伏車4進5或車5平4的嚴厲手段。

2.……	包2平3	3. 俥六退二	包3平6
4. 相三進五	車5平2	5. 炮五平三	前包平5
6. 仕四進五	包6平7	7. 炮三進六	包7進6
8. 炮三退四	車2平8	9. 帥五平四	車8平6

黑頓挫有致！現透過頓挫搶佔要道。

| 10. 帥四平五 | 車6進1 | 11. 炮三進一 | 將5平6 |
| 12. 炮三平五 | 包7平1 | 13. 俥六平五 | 包5進3 |

至此黑方得子勝定。

第3題　退炮避兌著法紅先勝

　　1. 炮五退一　　……

目前雙方子力雖基本對等，但紅炮占當頭有攻勢。上一手黑進包邀兌，紅當然退炮避兌。

| 1.…… | 8平6 | 2. 傌八進九 | 車6進3 |
| 3. 傌四進二 | …… | | |

紅獻傌解圍！明智之舉。紅如誤走炮六退一逐車，黑則包8進5，傌四進二，馬9進8，炮六平四，馬8進6，黑搶殺在前。

| 3.…… | 馬9進8 | 4. 傌九進七 | 包6平3 |
| 5. 俥七進一 | 將5平4 | 6. 俥七平六 | 將4平5 |

7. 俥六平八　　　將5平4　　　8. 俥八進二　　　將4進1

9. 炮五平六　　　紅勝。

第4題　一車換雙著法黑先勝

1. ……　　　　　　包7平5

黑突如其來的相頭獻包，令紅方如墜雲裏霧中。此招獻包取勢是本局的精華！

2. 相七進五　　　馬7進5　　　3. 俥六退三　　　卒3進1

4. 傌六進四　　　車8平7　　　5. 仕五退四　　　車7平6

6. 帥五進一　　　卒3平4　　　7. 帥五進一　　　車1平2

黑一車換雙，簡化局勢，也是本局的閃光點。

8. 俥八進一　　　車6退6

至此紅藩籬盡毀，黑透過中路獻包取得優勢。終局黑勝。

第5題　圍魏救趙著法紅先和

1. 炮五平七　　　……

紅平炮打馬凶招，現黑3路馬無處可逃。

1. ……　　　　　　馬7進9

以攻為守，圍魏救趙。黑在劣勢下著法頑強，此招是本局黑方謀和的重要手段，為以後間接救馬夯實基礎。

2. 傌四退二　　　馬3退5

黑兵頭獻馬！錦囊妙計。這是繼第一著後的連續動作。獻子謀和異常精彩。

3. 兵五進一　　　車4進3

進車捉傌，黑兵頭獻馬實則形成先棄後取。

4. 相五退三　　　象5進3　　　5. 相三進一　　　車4平8

至此雙方子力大致對等，終局和局。

第6題　鎮天地包著法黑先勝

| 1. …… | 包2進2 | 2. 相九退七 | 車8進5 |

黑鎮天地包，威力無比，現進車捉傌要殺。

| 3. 帥五平四 | …… |

紅出帥暫解燃眉，其實也只是表現出毅力而已。

| 3. …… | 車8平5 | 4. 傌三進一 | 將6進1 |
| 5. 傌一進二 | 車5進1 | 6. 帥四進一 | 包5平6 |

黑獻包入局，妙不可言。

| 7. 傌二進四 | 卒6進1 | 8. 帥四進一 | 車5平6 |

黑勝。

第7題　將頭獻傌著法紅先勝

| 1. 傌九進七 | 士6進5 | 2. 炮八進七 | 將5平6 |
| 3. 傌七進六 | 象5退3 | 4. 傌六退四 | …… |

紅將頭獻傌！力大無窮。這是獻傌入局妙手。

4. ……	將6進1	5. 傌六平四	士5進6
6. 傌四平三	車7平6	7. 帥五平四	象3進5
8. 傌三進二	至此紅勝定。		

第8題　解將還將著法紅先勝

| 1. 炮三進一 | 包9退1 | 2. 傌八進九 | 卒5進1 |
| 3. 傌九進八 | …… |

紅進傌造殺，逼黑表態。

| 3. …… | 包6退3 | 4. 炮三進八 | …… |

紅解將還將，取勝關鍵。

4. ……	象5退7	5. 傌七進五	士5退4
6. 傌八退六	將5進1	7. 傌七退一	將5進1
8. 炮八退二	……		

紅獻傌打將！入局佳著。

8. …… 　　　將5平4　　　9. 兵六進一　　　將4平5

10. 兵六進一　　　紅勝。

第9題　揮車點穴著法黑先勝

1. …… 　　　車4進7

目前除紅方多一七路過河兵外，雙方子力完全相同。此時黑不吃紅七路兵而揮車點穴，戰略思想正確。

2. 俥一平四　　　包5進5　　　3. 帥五平四　　　包5平6

黑獻包謀子！招招凌厲。

4. 俥四進一　　　車3平6　　　5. 仕五進四　　　車4進1

6. 帥四進一　　　馬6進5　　　7. 帥四平五　　　馬5進7

黑抽車謀子成功。至此黑勝定。

第10題　競獻傌炮著法紅先勝

1. 炮三平五　　　……

紅方制訂出獻炮入局計劃。

1. …… 　　　車8平6

黑為何不接受獻炮？因紅有傌五進三打車及下著傌三進四抽車的惡手。

2. 傌五進三　　　車4平7　　　3. 炮二進一　　　車6進1

4. 炮二進五　　　馬7退8　　　5. 俥二進九　　　馬5退7

6. 傌三進四　　　……

紅再獻烈傌！紅方相繼競獻傌炮，氣勢磅礡。

6. …… 　　　車6退3　　　7. 俥七平五　　　將5平4

8. 俥五平八　　　士4進5　　　9. 俥八進一　　　將4退1

10. 炮五進四　　　車6退2　　　11. 炮五平七　　　車6進5

12. 炮七平一　　　至此黑已無法防守，紅勝。

歡迎至本公司購買書籍

建議路線

1.搭乘捷運・公車

　　淡水線石牌站下車，由石牌捷運站２號出口出站(出站後靠右邊)，沿著捷運高架往台北方向走(往明德站方向)，其街名為西安街，約走100公尺(勿超過紅綠燈)，由西安街一段293巷進來(巷口有一公車站牌，站名為自強街口)，本公司位於致遠公園對面。搭公車者請於石牌站(石牌派出所)下車，走進自強街，遇致遠路口左轉，右手邊第一條巷子即為本社位置。

2.自行開車或騎車

　　由承德路接石牌路，看到陽信銀行右轉，此條即為致遠一路二段，在遇到自強街(紅綠燈)前的巷子(致遠公園)左轉，即可看到本公司招牌。

國家圖書館出版品預行編目資料

象棋升級訓練——高級篇 ／ 傅寶勝 主編
——初版，——臺北市，品冠，2014〔民103.12〕
面；21公分 ——（象棋輕鬆學；10）
ISBN 978－986－5734－14－5（平裝；）

1. 象棋
997.12 103020083

象棋升級訓練——高級篇

主　　編／傅寶勝

責任編輯／劉三珊

發 行 人／蔡孟甫

出 版 者／品冠文化出版社

社　　址／台北市北投區（石牌）致遠一路2段12巷1號

電　　話／（02）28233123 · 28236031 · 28236033

傳　　眞／（02）28272069

郵政劃撥／19346241

網　　址／www.dah-jaan.com.tw

E－mail ／ service@dah-jaan.com.tw

承 印 者／傳興印刷有限公司

裝　　訂／承安裝訂有限公司

排 版 者／弘益電腦排版有限公司

授 權 者／安徽科學技術出版社

初版1刷／2014年（民103年）12月

定　價／230元

大展好書　好書大展
品嘗好書　冠群可期

大展好書　好書大展

品嘗好書　冠群可期